新世纪网络教育系列教材

基础和声学

唐勇◎编著

清华大学出版社
北京

内 容 简 介

本书主要内容包括正三和弦、属七和弦、副三和弦、副七和弦、副属和弦、变音和弦的用法,模进、近关系转调、和声分析等基础性和声技法。

本书适合作为全日制以及各类业余形式(如函授教育、网络教育、广播电视教育等)的本科生教材,也适合作为基础和声学科研爱好者的参考书。

本书封面贴有清华大学出版社防伪标签,无标签者不得销售。
版权所有,侵权必究。举报:010-62782989,beiqinquan@tup.tsinghua.edu.cn。

图书在版编目(CIP)数据

基础和声学/唐勇编著. --北京:清华大学出版社,2014(2022.7重印)
新世纪网络教育系列教材
ISBN 978-7-302-37263-9

Ⅰ.①基… Ⅱ.①唐… Ⅲ.①和声学－高等学校－教材 Ⅳ.①J614.1

中国版本图书馆 CIP 数据核字(2014)第 154038 号

责任编辑:田在儒
封面设计:王跃宇
责任校对:刘　静
责任印制:朱雨萌

出版发行:清华大学出版社
　　网　　址:http://www.tup.com.cn, http://www.wqbook.com
　　地　　址:北京清华大学学研大厦A座　　邮　编:100084
　　社 总 机:010-83470000　　邮　购:010-62786544
　　投稿与读者服务:010-62776969, c-service@tup.tsinghua.edu.cn
　　质量反馈:010-62772015, zhiliang@tup.tsinghua.edu.cn
印 装 者:北京九州迅驰传媒文化有限公司
经　　销:全国新华书店
开　　本:185mm×260mm　　印　张:10　　字　数:224千字
版　　次:2014年8月第1版　　印　次:2022年7月第5次印刷
定　　价:32.00元

产品编号:059757-03

序 PREFACE

21世纪是一个变革的时代,以多媒体计算机和互联网为主要标志的电子信息通信技术正在引发教育界的一场深刻革命。高等教育正在从精英教育走向大众化、普及化,学校也由封闭走向开放,成为构建面向全民终身学习的学习型社会的中坚力量。

华南师范大学于2002年经教育部批准,成为现代远程教育试点高校。学校还是"全国教师教育网络联盟计划"核心成员单位,全国高校现代远程教育协作组成员单位,并被教育部推荐为"国培计划"教师远程培训机构。经过近十年的探索与实践,华南师范大学网络教育学院在高等学历教育、非学历培训、校园开放教育等领域均取得了丰硕成果,并充分彰显"教师教育"、"实验研究"、"教育帮扶"、"区域辐射"四大特色。"华师在线"也已成为国内网络教育品牌之一。

在长期的远程教育实践和研究中,华南师范大学网络教育学院不仅着力于新技术、新媒体的教育应用,而且不断地对传统媒体进行改良和创新。对远程教育印刷教材的执著追求、深入研究和大胆创新就是代表。近年来,我们针对网络教育面向成人的特点,充分发挥印刷教材作为远程学习主要内容载体和联系其他教学媒体纽带的作用,以霍姆伯格有指导的教学会谈理论为指导,设计、开发了具有鲜明远程教育特色的、适合成人学习者使用的《网络学习方法——教你做成功的网络学习者》等教材,受到了学员和专家的广泛好评。

为进一步推广远程教育印刷教材的编写经验,使更多的学员从中受益,我们与清华大学出版社合作,组织专家编写了本套"新世纪网络教育系列教材"。该系列教材选题丰富、体例新颖,非常适合自学,是网络学习的有效补充。

丛书大胆创新,突出"远程特色",以学生为中心、目标为导向、案例为载体,强调针对性、交互性和实用性。与其说这是系列教材,我更倾向于说这是系列"学"材,通过改变传统意义上的"教"与"学"的关系,让学生与"学"材交流、对话,掌握知识,是本丛书的最大特点。丛书在语言风格上,力求生动活泼、通俗易懂;在编写体例上,力求体系清晰、结构严谨;在内容组织上,力求循序渐进、难易适度,满足不同程度学习者的学习需求。

系列教材的编写、出版,汇聚了众多知名专家的广博智慧,更离不开出版社

的大力支持。清华大学出版社柴文强副编审为本套丛书的出版作出了巨大贡献,在此特别鸣谢!

<div align="right">

许晓艺

于华南师范大学教师新村

</div>

新世纪网络教育系列教材编委会

主　任：黄丽雅　许晓艺

委　员：陈兆平　张妙华　潘战生　乔东林

　　　　武丽志　陈小兰　涂珍梅

前言

和声学是我国高等艺术院校音乐学专业一门重要的作曲技术理论课程。基础和声学是非作曲专业学生必修的公共课之一，也是一门重要的理论修养课程。本书是为华南师范大学网络学院音乐学方向"基础和声学"远程教学而编写的，之所以称之为"基础和声学"，是因为本书编写至近关系转调为止，这是参考我国高校音乐学本科和声公共课教学大纲而定的。本书也可用于高等艺术院校音乐学专业的和声公共课教学，以及作曲方向学生和广大和声爱好者的参考教材。

进行四部和声写作与和声分析训练，是学习多声部音乐创作与音乐作品分析必不可少的重要途径。本人通过研究大量的和声学教程，并根据自己多年的教学实践编写了这本《基础和声学》，总结该书的特点并作以下说明。

（1）针对基础和声学的教学内容，该书力求强化基础，对相关和声理论作全面、系统的梳理，按先后，分层次，有逻辑地展现各个知识点。

（2）为了让读者更直观、轻松、高效地吸收各个章节的内容，该书在写作时力求言简意赅，层次分明，以简洁的笔墨准确的诠释相关和声理论，如以图的形式集中呈现某一和弦之前的预备及之后的解决，方便学生学习和记忆。

（3）该书的和声写作题均为本人出题，考虑到和声公共课的教学特点与要求，这些习题多为上下句结构的两句式乐段，且长度、难度适中，适合学生做课后练习。学生也可以根据需要选择一些其他和声教科书中的习题进行练习。

（4）从第七章开始加入和声分析，每一章均有相关的配套习题，供学生练习。该书的附录部分提供了三十道和声分析的综合练习题，学生可以根据需要选择其中部分习题进行练习。

该书在写作过程中参考了许多国内外和声专著（见书后参考书目）的理论观点，在此，深表感谢。同时，在制谱方面，我的学生黎子华、蔡致远、武传宝、符艺夕给予了很多帮助，亦表示感谢。

由于本人水平有限，且承担着较重的教学任务，该书在编写过程中，难免存在一些疏漏或其他问题，希望各位专家、读者提出宝贵意见，以便该书在日后的修订中进一步完善。

唐　勇
2014 年 4 月于广州大学城

目录 CONTENTS

- 1　第一章　绪论
 - 2　一、和声概述
 - 2　二、和弦的分类与结构
 - 4　三、和声的功能与和弦标记
 - 5　四、和声进行
 - 6　练习一

- 7　第二章　四部和声的基本要求
 - 8　一、四部和声概述
 - 8　二、原位正三和弦音的重复与省略
 - 9　三、和弦的旋律位置
 - 9　四、和弦的排列法
 - 9　五、原位三和弦的六种形式
 - 10　练习二

- 11　第三章　原位正三和弦的连接
 - 12　一、声部进行
 - 12　二、和弦的连接法
 - 14　三、和声连接中需避免的不良进行
 - 15　练习三

- 17　第四章　乐句、乐段与终止式
 - 18　一、乐句
 - 18　二、乐段
 - 18　三、终止式
 - 19　练习四

20	**第五章　用正三和弦为平稳旋律配和声**
21	一、配和声概述
21	二、为旋律配和声的步骤
22	练习五
24	**第六章　用正三和弦为含跳进旋律配和声**
25	一、同和弦转换
25	二、四、五度关系和弦连接的三音跳进
26	三、二度关系和弦连接的跳进
26	四、全终止中的反向八度或平行八度
27	练习六
29	**第七章　和声分析**
30	一、和弦外音概述
33	二、和声分析的目的
33	三、和声分析的任务
33	四、和声分析举例
34	练习七
35	**第八章　用正三和弦为低音配和声**
36	一、为低音配和声的步骤
37	二、高音部旋律写作要领
37	练习八
39	**第九章　正三和弦的第一转位——六和弦**
40	一、六和弦概述
41	二、六和弦与三和弦的连接
41	三、两个六和弦的连接
42	四、三个六和弦的连接
42	五、六和弦的应用
43	练习九

45	**第十章　正三和弦的第二转位——四六和弦**
46	一、四六和弦概述
46	二、四六和弦的类型
49	练习十

51	**第十一章　属七和弦**
52	一、属七和弦概述
52	二、原位属七和弦
53	三、转位属七和弦
56	练习十一

58	**第十二章　副三和弦**
59	一、副三和弦概述
59	二、副三和弦的作用
59	三、副三和弦的用法
60	四、各级副三和弦
64	练习十二

66	**第十三章　和声大调**
67	一、和声大调概述
67	二、和声大调的用法
67	三、关于声部对斜
68	练习十三

70	**第十四章　副七和弦**
71	一、副七和弦概述
71	二、副七和弦的应用
72	三、Ⅱ级七和弦
73	四、Ⅶ级七和弦
75	五、其他各级副七和弦
75	练习十四

77	第十五章　属九和弦与加六音属和弦
78	一、属九和弦
79	二、加六音属和弦
80	练习十五

82	第十六章　离调（一）——重属和弦
83	一、离调概述
83	二、重属和弦
86	三、重属增六和弦
90	练习十六

92	第十七章　离调（二）——副属和弦
93	一、各级副属和弦
95	二、副属和弦的连锁进行
97	练习十七

100	第十八章　离调（三）——副下属和弦
101	一、副下属和弦概述
101	二、各级副下属和弦
104	练习十八

107	第十九章　近关系转调
108	一、转调概述
108	二、调性关系
110	三、转调的步骤
112	练习十九

116	第二十章　模进
117	一、模进概述
117	二、调内模进
119	三、离调模进
120	练习二十

123	第二十一章	持续音
124	一、	持续音概述
124	二、	持续音的种类
126	练习二十一	

129	附录　和声分析综合谱例
146	参考文献

第一章
绪 论

一、和声概述

1. 和音

几个不同的音同时结合或先后结合,称为和音。

2. 和弦

由三个或三个以上的音按照一定的音高关系组合,称为和弦。和弦的构成通常有两种方法:一是三度关系叠置的和弦,如三和弦、七和弦、九和弦等;二是非三度关系叠置的和弦,如四度关系和弦、五度关系和弦、二度关系(即音块)和弦等。

3. 和声

由两个或两个以上和弦按照一定逻辑关系构成的连续进行,称为和声。

4. 和声学

在多声部音乐中,研究和弦纵向结构、横向连接规律及和声音响表现作用的学科,称为和声学。

5. 和声的作用

在多声部音乐中,和声不但在纵向及横向上对声部之间音高关系与和弦连接关系起着重要组织作用,在音乐作品中的和声布局成为划分其曲式结构的重要依据之一。同时,不同和声音响具有塑造不同音乐形象、表达不同音乐思想、传递不同音乐情感等重要艺术魅力。

二、和弦的分类与结构

本教程以大、小调式基础和声为研究对象,以三度关系叠置的和弦为和声材料,尤其突出三和弦、七和弦两类和弦。

1. 三和弦的类型及名称

三和弦由三个音构成。根据和弦中各个音之间的音程关系,将三和弦分为大三和弦、小三和弦、增三和弦与减三和弦四种类型。

(1) 大三和弦:根音到三音为大三度,三音到五音为小三度,根音到五音为纯五度。

(2) 小三和弦:根音到三音为小三度,三音到五音为大三度,根音到五音为纯五度。

(3) 增三和弦:根音到三音为大三度,三音到五音为大三度,根音到五音为增五度。

(4) 减三和弦:根音到三音为小三度,三音到五音为小三度,根音到五音为减五度。

【例 1-1】

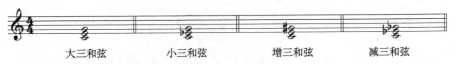

大三和弦　　　小三和弦　　　增三和弦　　　减三和弦

2. 常用七和弦的类型及名称

七和弦由四个音构成。根据其下方三个音构成的三和弦类型及根音到七音的音程

关系,将七和弦分为大小七和弦、小小七和弦、减小七和弦、减减七和弦、大大七和弦、小大七和弦、增大七和弦几种类型。

(1) 大小七和弦:以大三和弦为基础,根音到七音为小七度。
(2) 小小七和弦:以小三和弦为基础,根音到七音为小七度,简称小七和弦。
(3) 减小七和弦:以减三和弦为基础,根音到七音为小七度,也称半减七和弦。
(4) 减减七和弦:以减三和弦为基础,根音到七音为减七度,简称减七和弦。
(5) 大大七和弦:以大三和弦为基础,根音到七音为大七度,简称大七和弦。
(6) 小大七和弦:以小三和弦为基础,根音到七音为大七度。
(7) 增大七和弦:以增三和弦为基础,根音到七音为大七度。

【例 1-2】

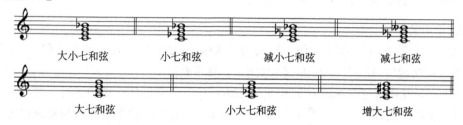

3. 原位和弦与转位和弦

(1) 原位和弦

以和弦的根音为低音的和弦,称为原位和弦。

(2) 转位和弦

以和弦的三音、五音或七音为低音的和弦,称为转位和弦。

① 转位三和弦

以三和弦的三音为低音的和弦,称为六和弦。以三和弦的五音为低音的和弦,称为四六和弦。

【例 1-3】

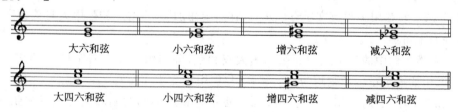

② 转位七和弦

七和弦的转位有三种形式。以三音为低音,称为五六和弦;以五音为低音,称为三四和弦;以七音为低音,称为二和弦。

【例 1-4】

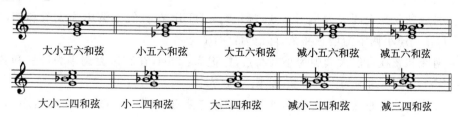

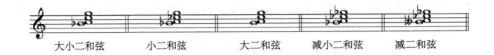

　　大小二和弦　　小二和弦　　大二和弦　　减小二和弦　　减二和弦

三、和声的功能与和弦标记

1. 和声的功能

在大、小调体系中,主和弦是最稳定的和弦,其他各级和弦都是不稳定的和弦,不稳定和弦有进行到稳定和弦的倾向性。调式中各级和弦表现出的稳定与不稳定属性,以及它们之间进行的逻辑关系,称为和声的功能。

2. 和声的功能分组

大小调体系中,七个基本音级上构成的三和弦,分别以三个正三和弦为代表,分属于三个不同的功能组,即:主功能组、属功能组、下属功能组。

（1）主功能组以主和弦为代表构成标记为:T 组,分别包括Ⅲ级和弦与Ⅵ级和弦。

（2）属功能组以属和弦为代表构成标记为:D 组,分别包括Ⅲ级和弦与Ⅶ级和弦。

（3）下属功能组以下属和弦为代表构成标记为:S 组,分别包括Ⅱ级和弦与Ⅵ级和弦。

3. 正三和弦与副三和弦

（1）在调式的三个正音级（Ⅰ、Ⅳ、Ⅴ级）上建立的三和弦,称为正三和弦。

（2）在调式的四个副音级（Ⅱ、Ⅲ、Ⅵ、Ⅶ级）上建立的三和弦,称为副三和弦。

4. 和弦标记

（1）以英文字母的大、小写表示和弦的级数与结构。大三和弦用大写英文字母表示,小三和弦用小写英文字母表示。

（2）减三和弦用小写英文字母表示,并在右上角加"°"。增三和弦用大写英文字母表示,并在右上角加"+"。

（3）自然大调中的三个正三和弦均为大三和弦,分别用英文大写字母 T、S、D 标记。自然小调中的三个正三和弦均为小三和弦,分别用英文小写字母 t、s、d 标记。和声大调的下属和弦为小三和弦,用英文小写字母 s 标记。和声小调的属和弦为大三和弦,用英文大写字母 D 标记。

（4）四个副三和弦按照其所属功能组,分别有不同的标记。

① Ⅱ级和弦在自然大调中为小三和弦,标记为:Sii,在和声大调及小调中为减三和弦,标记为:sii°。

② Ⅲ级和弦在大调中为小三和弦,标记为:DTiii,在自然小调中为大三和弦,标记为:dtIII,在和声小调中为增三和弦,标记为:DtIII+。

③ Ⅵ级和弦在自然大调中为小三和弦,标记为:TSvi,在和声大调中为增三和弦,标记为:TSVI+,在小调中为大三和弦,标记为:tsVI。

④ Ⅶ级和弦在自然大调与和声小调中为减三和弦,标记为:Dvii°,在自然小调中为

大三和弦,标记为:dVII。

【例 1-5】

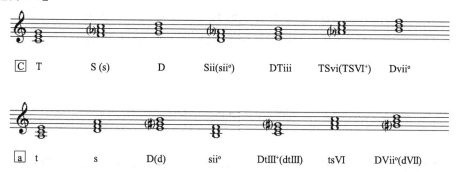

四、和声进行

1. 和声进行的定义

两个或两个以上和弦的连接,称为和声进行。和声进行的逻辑是从稳定到不稳定,再到稳定,即 T—非 T—T。

2. 和声的基本语汇

(1) 正格进行:由主功能到属功能,或属功能到主功能的进行,即:T—D 或 D—T[①]。

(2) 变格进行:由主功能到下属功能,或下属功能到主功能的进行,即:T—S 或 S—T。

(3) 完全进行:由主功能、下属功能、属功能到主功能的进行,即:T—S—D—T。

初学者最好避免 T—D—S—T 的进行,因为 D—S 是一种根音关系二度下行的、具有逆向特点的、违背和声逻辑思维的意外进行,常称为反功能。不过在两个乐句的交接处,可以使用 D—S 的语汇,即前一句停留在 D 上作半终止,后一句从 S 开始。

3. 和弦间的根音关系及共同音

在自然音体系中,和弦间的根音距离构成其相互关系。和弦间的根音共有以下三种关系:

(1) 四度、五度关系,二者间有一个共同音。

(2) 三度关系,二者间有两个共同音。

(3) 二度关系,二者间无共同音。

4. 和声进行的强弱关系

和声进行中根据其根音关系,和声进行的力度有强弱之分。

(1) 强进行:根音关系为四度上行、五度下行或二度上行的和声进行。如:D—T、T—S、S—D 等。

① 为阅读方便,本教程的和声语汇均使用大调标记。如 D—T(t),省略了 t,记成 D—T;S(s)—T,省略了 s,记成 S—T。

（2）次强进行：根音关系为三度或二度下行的和声进行。如 T—TSvi—S、Sii—T、TSvi—D 等。

（3）弱进行：根音关系为四度下行或五度上行。如 S—T、T—D 等。

（4）倍弱进行：根音三度上行的和声进行。如 TSvi—T、S—TSvi 等。

练 习 一

1. 在高音谱表上写出 F 自然大调与 d 和声小调的各级原位三和弦，并作和弦标记。
2. 在低音谱表上写出 A 和声大调与 #f 自然小调的各级六和弦，并作和弦标记。
3. 在高音谱表上写出 ♭B 自然大调与 g 和声小调的各级四六和弦，并作和弦标记。
4. 在低音谱表上写出 D 自然大调与 b 和声小调的各级原位七和弦，并作和弦标记。
5. 在高音谱表上写出 ♭G 自然大调 Sii_7、$Dvii_7^o$、$TSvi_7$ 的原位及三种转位形式，并作和弦标记。
6. 在低音谱表上写出 E 和声大调 sii_7^o、Dvi_7 的原位及三种转位形式，并作和弦标记。
7. 在低音谱表上写出 ♭e 和声小调 sii_7^o、$Dvii_7^o$、$tsVI_7$ 的原位及三种转位形式，并作和弦标记。
8. 在钢琴上弹奏以上各题中的和弦，比较它们之间和声音响的差异及稳定程度。

第二章

四部和声的基本要求

一、四部和声概述

1. 四部和声的定义

音乐作品由四个声部记谱,称为四部和声。四部和声是多声部音乐写作的常用形式,与混声四部合唱的记谱相同。

2. 声部名称与作用

四部和声中四个声部由高到低依次为:高音部、中音部、次中音部和低音部。其中,高音部和低音部被称为外声部,中音部和次中音部被称为内声部。高音部、中音部与次中音部合称上方三声部。高音部往往为主旋律声部,也称为旋律声部。中音部和次中音部主要充实和声音响。低音部确定和弦的低音位置。

3. 记谱形式

四部和声通常采用大谱表记谱,高音部和中音部记在高音谱表上,次中音部和低音部记在低音谱表上。高音部和次中音部符杆朝上,中音部和低音部符杆朝下。高音部和中音部与次中音部和低音部,如两声部音高与时值相同,可共用同一符头,上方声部符杆朝上,下方声部符杆朝下。

4. 声部间的音程距离

四部和声中,次中音部与低音部之间在八度以内或以外均可,上方三声部之间的音程距离都不可超过八度,但可等于八度。四个声部在纵向上的音高关系,从高到低依次排列,上方声部不可低于相邻下方声部的音高,反之亦然。

【例 2-1】

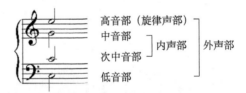

四部和声中,各个声部的音域与四部合唱中各声部的音域基本一致。

【例 2-2】

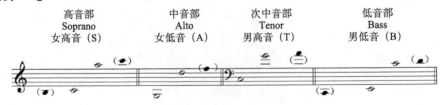

二、原位正三和弦音的重复与省略

1. 原位正三和弦音的重复

用三和弦配写四部和声,必须重复一个音。原位正三和弦往往重复根音,以强调其

级数与功能。

2. 原位正三和弦音的省略

根据声部进行的需要,有时三和弦需要省略一个音。根音决定和弦的级数,三音决定和弦的性质,二者都不能省略,因此,五音可以省略。

三、和弦的旋律位置

四部和声中,高音部为旋律声部。因此,和弦的哪个音在高音部就称为什么音的旋律位置。高音部是和弦的根音就称为根音旋律位置,是和弦的三音就称为三音旋律位置,是和弦的五音就称为五音旋律位置。

【例 2-3】

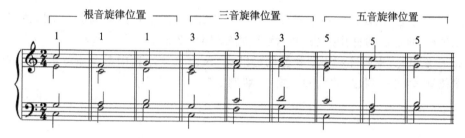

四、和弦的排列法

原位正三和弦通常有两种排列法:密集排列法和开放排列法。

1. 密集排列法

上方三声部中相邻声部间的音程距离为同度至四度,称为密集排列法。重复根音的原位三和弦上方三声部中相邻声部间的音程距离为三度或四度。

2. 开放排列法

上方三声部中相邻声部间的音程距离在五度以上、八度以内,称为开放排列法。重复根音的原位三和弦上方三声部中相邻声部间的音程距离为五度或六度。

【例 2-4】

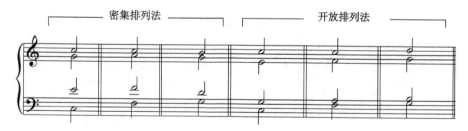

五、原位三和弦的六种形式

原位三和弦有三种旋律位置、两种排列法,共六种形式。

【例 2-5】

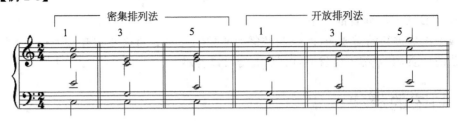

练 习 二

1. 重复根音,用四部和声形式分别写出 G、E、A、B 四个自然大调中三个原位正三和弦的三种旋律位置、两种排列法,共六种形式(参照例 2-5)。

2. 重复根音,用四部和声形式分别写出 d、f、g、c 和声小调中三个原位正三和弦的三种旋律位置、两种排列法,共六种形式(参照例 2-5)。

第三章

原位正三和弦的连接

一、声部进行

1. 声部进行的定义

和弦连接时,各声部的横向运动,称为声部进行。

2. 单声部进行

单声部进行分为以下两类。

(1) 平稳进行:包括同度(保持)、二度(级进)及三度(小跳)关系的声部进行。

(2) 跳跃进行:也称跳进,指四度关系(含四度)以上的声部进行。

【例 3-1】

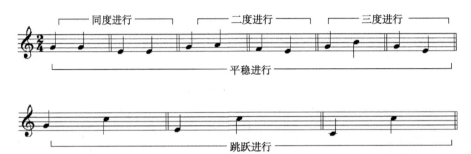

3. 两个以上声部的进行

两个以上声部的进行分为以下三类。

(1) 同向进行:即两声部同时向上或向下进行。同向进行时,如两声部进行的音程度数相同,则构成平行进行,是同向进行的特殊形态。

【例 3-2】

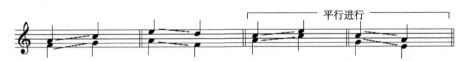

(2) 反向进行:即两声部作相反方向的进行。

【例 3-3】

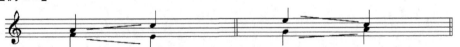

(3) 斜向进行:即一个声部保持不动或作同音反复,其他声部上行或下行。

【例 3-4】

二、和弦的连接法

和弦的连接法有两种:和声连接法与旋律连接法。

1. 和声连接法

两个和弦连接时,将它们之间的共同音保持在同一声部,称为和声连接法。目前和声连接法仅用于根音四、五度关系和弦(T—S、S—T、T—D、D—T)的连接。其方法如下:

(1) 先构成一个重复根音的三和弦(原位和弦的六种形式之一)。
(2) 写出第二个和弦的根音(与前一和弦的根音成四度或五度关系)。
(3) 将两个和弦的共同音保持在上方三声部中的任何一个声部。
(4) 其余两个声部就近作平稳进行(同向二度)。

写作步骤如例 3-5 所示。

【例 3-5】

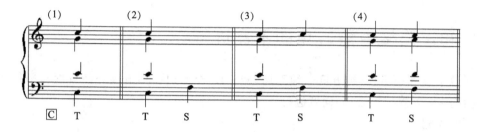

2. 旋律连接法

两个和弦连接时,将它们的共同音置于不同声部,或两个无共同音的和弦相连接,称为旋律连接法。旋律连接法既可用于根音四、五度关系和弦的连接,也可用于根音二度关系和弦的连接。

根音四、五度关系和弦(T—S、S—T、T—D、D—T)使用旋律连接法,其方法如下:

(1) 先构成一个重复根音的三和弦(原位和弦的六种形式之一)。
(2) 写出第二个和弦的根音(与前一和弦的根音成四度或五度关系)。
(3) 将两个和弦的共同音按照就近进行的原则,置于上方三声部中的两个不同音的声部。
(4) 其余两个声部就近作平稳进行。

写作步骤如例 3-6 所示。

【例 3-6】

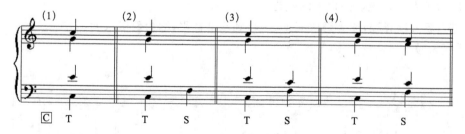

根音二度关系和弦(S—D)使用旋律连接法时,四声部为"一上三下"的进行形态,即低声部二度上行,上三声部平稳下行。其方法如下:

(1) 先构成一个重复根音的下属和弦(原位和弦的六种形式之一)。
(2) 写出属和弦的根音(与下属和弦的根音成二度关系)。

(3) 下属和弦的上三声部分别平稳下行(两声部级进下行,一声部三度下行)。
写作步骤如例 3-7 所示。

【例 3-7】

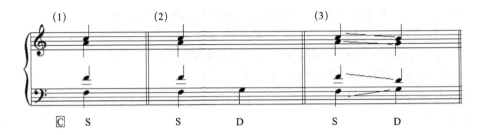

三、和声连接中需避免的不良进行

(1) 避免平行五度(纯五度—纯五度;减五度—纯五度;增五度—纯五度)、平行八度(包括同度—八度或反之)和同度进行。

【例 3-8】

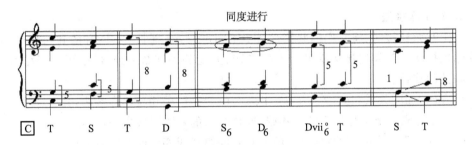

(2) 避免反向五度、反向八度的进行(例 3-9a、b)。
(3) 避免隐伏五度、隐伏八度的进行(例 3-9c、d)。
构成隐伏五度、隐伏八度的条件:
a. 声部对象为两个外声部。
b. 两个外声部同向进行。
c. 高音部作四度(含)以上的跳进。
进行到五度音程,称为隐伏五度,进行到八度音程,称为隐伏八度。

【例 3-9】

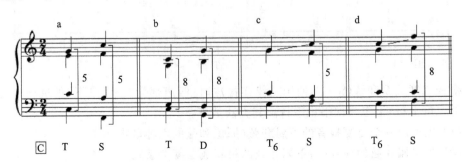

(4) 避免声部交错(叉),即四部和声中,纵向上相邻的下方声部高于上方声部的音高(例 3-10a、b)。

(5) 避免声部超越,即和声连接中,横向上某音超过相邻声部的音高(例 3-10c)。

【例 3-10】

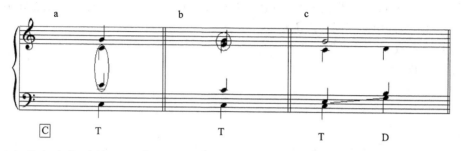

(6) 避免声部对斜,即相邻两个协和和弦含有同名半音时,需将其置于同一声部,如置于不同声部,则构成声部对斜,需要避免(例 3-11a)。

(7) 避免协和和弦之间的四声部同向进行(例 3-11b、c)。

【例 3-11】

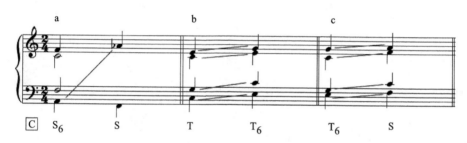

(8) 避免增音程进行。

【例 3-12】

练 习 三

1. 第一个和弦分别使用三种不同的旋律位置及两种排列法,用和声连接法分别连接

D、F、♭E、A 自然大调中的下列和声语汇。

(1) T—S—T；

(2) T—D—T；

(3) S—D。

2. 第一个和弦分别使用三种不同的旋律位置及两种排列法，用旋律连接法分别连接 b、e、g、c 和声小调中的下列和声语汇。

(1) t—s—t；

(2) t—D—t；

(3) s—D。

第四章
乐句、乐段与终止式

一、乐句

乐句即是一句"完整的话",其长度一般为 4～8 小节,在旋律上通常有明显的间歇和停顿感。四部和声中,乐句的长度一般为 4 小节,有时为非 4 小节。

二、乐段

音乐作品中能表达完整或相对完整乐思的结构段落,称为乐段。一个乐段可以包含一个至多个乐句,典型的乐段通常由上句(4 小节)和下句(4 小节)两个具有呼应关系的、等长结构的乐句构成。非典型的乐段可能由三个以上等长或不等长的乐句构成,也有由一个乐句构成的乐段。

三、终止式

终止即结束。音乐作品中用来结束一个乐句或一个乐段的和声进行称为和声终止。终止式即终止的格式,终止式的分类如下。

1. 半终止

结束一个乐句的和声进行称为半终止或中间终止。半终止分为以下两种形式。
(1) 正格半终止:即乐句在属和弦上结束,如:S—D 或 T—D。
(2) 变格半终止:即乐句在下属和弦上结束,如:T—S。

【例 4-1】

2. 全终止

乐段或乐曲结束处的和声进行称为全终止或结束终止。全终止分为以下三种形式。
(1) 正格终止:即在 D—T 上结束乐段或乐曲(例 4-2a)。
(2) 变格终止:即在 S—T 上结束乐段或乐曲(例 4-2b)。
(3) 完全终止(也称复式终止):即在 S—D—T 上结束乐段或乐曲(例 4-2c)。

【例 4-2】

3. 完满终止

在正格终止和变格终止中,具备下列三个条件即为完满终止:①原位的属或下属和弦进行到原位主和弦;②主和弦使用根音的旋律位置;③主和弦位于小节的强拍(如例 4-2)。

4. 不完满终止

完满终止中的三个条件,缺少任何一个条件即为不完满终止。

【例 4-3】

完满终止具有较强的终止感,一般用于全终止。不完满终止的终止感稍弱,可以用于半终止,也可根据音乐表现的需要用于全终止。

练 习 四

1. 使用 2/4 拍子写出 D 大调、♭B 大调、e 小调及 f 小调的正格半终止与变格半终止。
2. 使用 2/4 拍子写出 G 大调、♭E 大调、d 小调及 b 小调的正格终止与变格终止。
3. 使用 2/4 拍子写出 A 大调、♭G 大调、g 小调及 e 小调的完全终止。
4. 使用 2/4 拍子写出 E 大调、♭A 大调、♭e 小调及 c 小调的完满终止与不完满终止。

第五章

用正三和弦为平稳旋律配和声

一、配和声概述

以和声理论为依据，为指定的声部配上符合逻辑的、连续的和声进行，称为配和声。如果指定的声部是高音部（即旋律声部）叫作为旋律配和声，如果指定的声部是低音部，叫作为低音配和声。

二、为旋律配和声的步骤

以例 5-1 曲谱为例。

【例 5-1】

（1）根据调号及旋律运动的轨迹，判断其调式、调性，划分句法结构，确定半终止和全终止。如例 5-2 所示。

【例 5-2】

（2）分析旋律的和声内涵，根据三种基本和声语汇选配和弦。有以下几点需要注意。
① 首尾配主和弦，如果是弱起小节，也可用属和弦开始。
② 先确定半终止和全终止的和声语汇，再选配乐句内部的和弦。
③ 避免 D—S 的进行。如果上句用 D 作半终止，则下句可以从 S 开始。
④ 避免和声切分，即某一和弦从弱拍（位）开始延续到强拍（位）。
⑤ 旋律为同音反复或长时值节奏时，最好变换和弦，即相同的音配不同的和弦，以增强和声的流动感。

如例 5-3 所示。

【例 5-3】

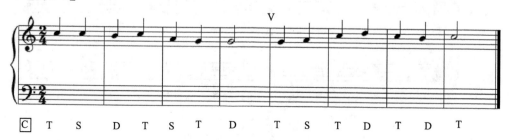

(3) 根据选配的和弦,写作低音部。低音部要尽量旋律化,跳进以后应反向折回,避免连续同向跳进。如例 5-4 所示。

【例 5-4】

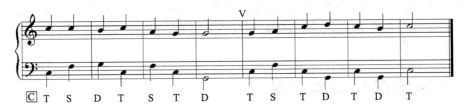

(4) 根据原位正三和弦重复根音的原则,灵活使用和声连接法与旋律连接法,填写内声部。注意:

① 根据旋律的音高位置,选择好一种合适的连接法一贯到底。通常,旋律音高于 C^2 音时,用开放排列法;反之,用密集排列法。

② 各声部避免增音程进行。

③ 内声部以平稳进行为主,初学者可以先考虑使用和声连接法,后考虑使用旋律连接法。

如例 5-5 所示。

【例 5-5】

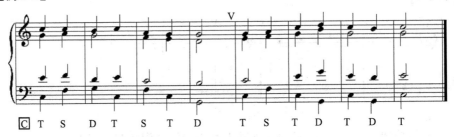

(5) 检查、弹奏并修改。

练 习 五

1. 根据指定的调性、和弦,为下列旋律片段写作四部和声。

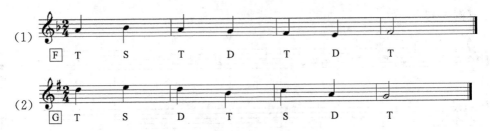

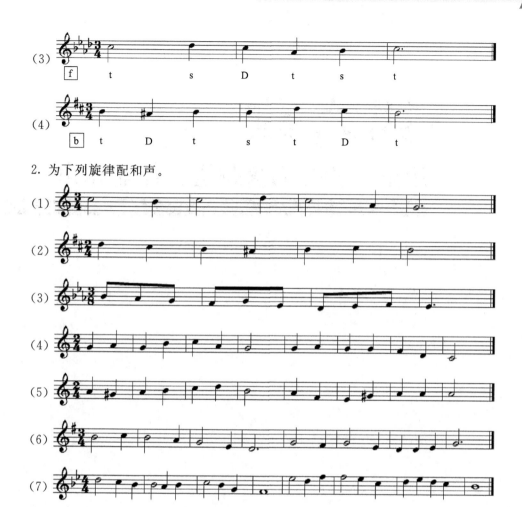

第六章

用正三和弦为含跳进旋律配和声

一、同和弦转换

1. 同和弦转换的定义

当同一和弦反复或延长时,低音保持不动,或作同音反复,或作八度跳进,上方声部的旋律位置或排列法改变,或二者同时改变,称为同和弦转换。

2. 同和弦转换的方法

(1) 上三声部上行或下行作同向运动,排列法不改变(见例 6-1a)。
(2) 中音部不动,高音部与次中音部反向互换,排列法改变(见例 6-1b)。
(3) 次中音部不动,高音部与中音部同向互换,排列法改变(见例 6-1c)。

【例 6-1】

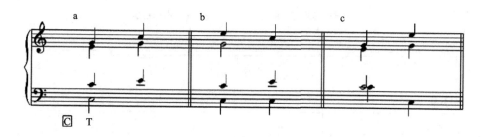

3. 同和弦转换的作用

(1) 和弦不变,旋律和节奏改变,可增强各声部旋律的流动性。
(2) 旋律作四度、五度及六度的跳进时,配同一和弦,形成"动"与"静"的结合。不同的音配相同的和弦,可有效避免声部间出现不良进行。

二、四、五度关系和弦连接的三音跳进

1. 三音跳进的定义

根音为四、五度关系的和弦(T—D,D—T,T—S,S—T)作和声连接法时,高音部或次中音部可由前一和弦的三音跳进到后一和弦的三音,称为三音跳进。

2. 三音跳进的方法

(1) 高音部的三音跳进

低音部上行或下行跳进均可,一般多与高音部的跳进作反向进行,一个内声部同音保持,一个内声部二度级进。高音部三音上跳,排列法由密集到开放;高音部三音下跳,排列法由开放到密集(例 6-2a、b)。

(2) 次中音部的三音跳进

低音部上行或下行跳进均可,在高音部或中音部中,一个声部同音保持,一个声部二度级进。次中音部三音上跳,排列法由开放到密集;次中音部三音下跳,排列法由密集到开放(例 6-2c、d)。

【例 6-2】

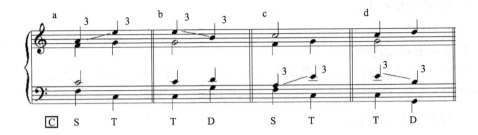

3. 中音部不可作三音跳进

中音部作三音跳进会产生一系列排列错误，故三音跳进不宜用在中音部。

【例 6-3】

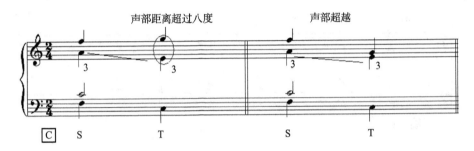

三、二度关系和弦连接的跳进

当 S—D 时，二者无三音跳进，但可有其他形式的跳进。

（1）S 的五音跳进到 D 的根音（见例 6-4a）。

（2）S—D 时，上三声部同向下行跳进（见例 6-4b）。

【例 6-4】

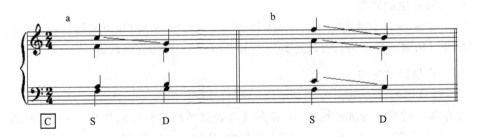

四、全终止中的反向八度或平行八度

全终止中的八度进行一般用于属和弦与主和弦之间，当 D—T 时，D 位于弱拍，T 位于强拍，两和弦的根音可作反向八度或平行八度进行，以加强终止感。

【例 6-5】

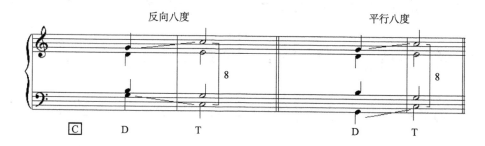

配和声举例如例 6-6 所示。

【例 6-6】

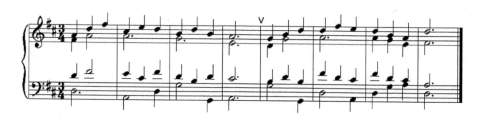

练 习 六

1. 用同和弦转换的方法，连接下列和声语汇（每个和弦用二分音符节奏）。

(1) 4/4　F　T—D；　　(2) 4/4　A　T—S；　　(3) 4/4　ᵇB　D—T；

(4) 4/4　d　s—t；　　(5) 4/4　g　t—D；　　(6) 4/4　b　s—D。

2. 用三音跳进的方法，连接下列和声语汇（每个和弦用二分音符节奏）。

(1) 4/4　G　T—D；　　(2) 4/4　D　T—S；　　(3) 4/4　ᵇE　D—T；

(4) 4/4　e　s—t；　　(5) 4/4　♯f　t—D；　　(6) 4/4　b　s—t。

3. 为下列旋律配和声。

第七章
和声分析

一、和弦外音概述

1. 和弦外音的定义

音乐作品中,与和弦同时鸣响的,但不属于三度结构内的不协和音,称为和弦外音。

2. 和弦外音的作用

和弦外音的运用,既可增强旋律的流畅性,丰富旋律的表现力,又可造成和声音响的紧张度,强化和声色彩的对比,推动音乐的向前发展。

3. 和弦外音的分类

以和弦外音所处的节拍位置分,一般分为强位和弦外音与弱位和弦外音两类。

(1) 弱位和弦外音

在弱拍或弱位出现的和弦外音,统称弱位和弦外音,包括经过音、辅助音、换音和先现音。

① 经过音:在弱拍或弱位出现的,以级进方式填充在两个相邻的和弦音之间的和弦外音。经过音可以出现在同一和弦的两个相邻的和弦音之间,也可出现在不同和弦音之间。经过音可以是自然经过音,也可以是半音经过音;可以出现一个,也可以连续出现两个或两个以上。

【例 7-1】

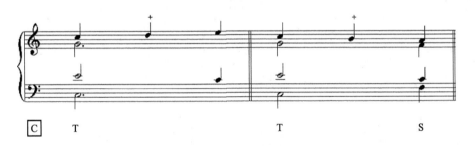

【例 7-2】

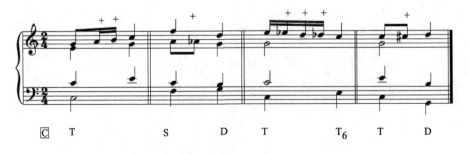

② 辅助音:在弱拍或弱位出现的,在(同一和弦或不同和弦的)两个相同的和弦音之间(成大二度或小二度关系)的和弦外音。其包括上辅助音与下辅助音,自然辅助音与变化辅助音及环绕辅助音几种形式。

【例 7-3】

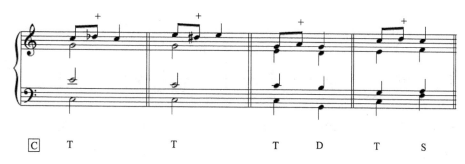

【例 7-4】

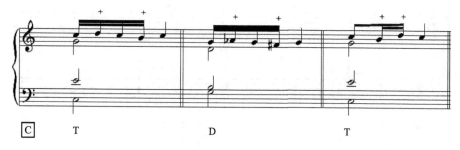

③ 换音：也称跳进的辅助音，位于弱拍或弱位上，在两个不同的和弦音之间，以先跳进后级进，或先级进后跳进的方式出现的和弦外音。

【例 7-5】

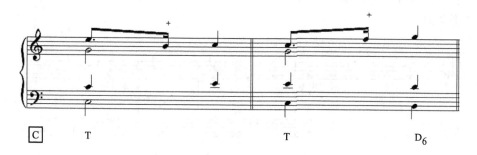

【例 7-6】

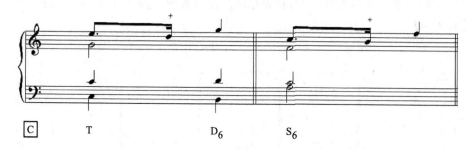

④ 先现音：位于弱拍或弱位上，属于后和弦的音，在同一声部提前在前一和弦中出现的和弦外音。

【例 7-7】

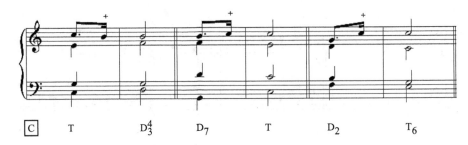

【例 7-8】

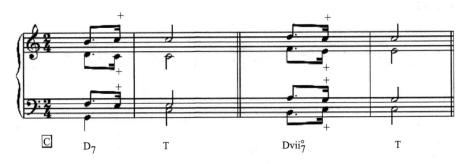

(2) 强位和弦外音

在强拍或强位出现的和弦外音,统称强位和弦外音,包括延留音、倚音。

① 延留音:简称留音,在强拍或强位出现的,由前一和弦的音在某声部延续至后一和弦,与后和弦同时鸣响的和弦外音。

【例 7-9】

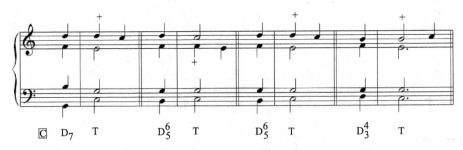

② 倚音:也称无预备的延留音,在强拍或强位出现的,与和弦同时鸣响的和弦外音。

【例 7-10】

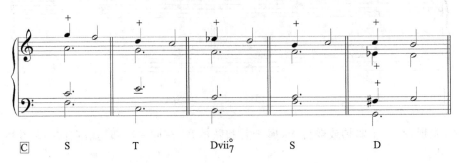

二、和声分析的目的

和声分析是和声学习中一项重要的内容,也是一件具有现实意义的工作。正确地解读调性音乐作品中的各种和声现象,不但可以深刻地理解作品的音乐内涵,梳理和声结构与曲式结构、旋律结构、音响结构之间的关系,而且可以更全面、准确地表达音乐思想,捕获音乐形象。

三、和声分析的任务

(1) 判断作品的调式、调性,包括主调和所有副调,并作出标记。
(2) 在乐谱相应的位置,准确标明各级和弦(原位及转位形式),如有转调,需标明前后调之间的中介和弦。
(3) 区分和弦音与和弦外音,用"+"标记各种和弦外音。
(4) 对有特色的和声语汇、终止式进行分析,并指出其音乐表现意义。

四、和声分析举例

【例 7-11】

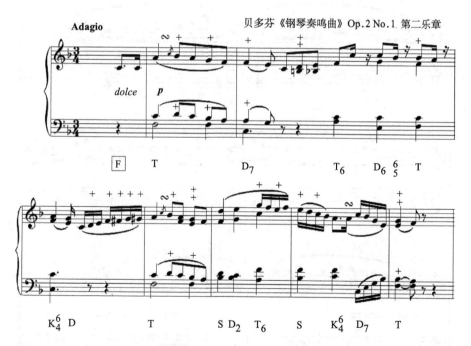

贝多芬《钢琴奏鸣曲》Op.2 No.1 第二乐章

此例是由两个平行关系的方整性乐句构成的方整性乐段,音乐在 F 大调上陈述。调式、调性、各级和弦及和弦外音标记见乐谱。第一乐句(第 1～4 小节)从主和弦开始,第 4 小节在属和弦上作半终止。第二乐句(第 5～8 小节)从主和弦开始,使用完全终止结束。

第一乐句使用正格进行和声语汇，主调与复调结合的织体，音乐明快、典雅，为典型的古典风格。和弦外音的使用，增强了各声部旋律的流畅性。第 4 小节的和弦外音在上下句之间起到了连接过渡的作用。第二乐句与第一乐句为同头换尾的平行乐句，使用完全进行的和声语汇，音区提高，音域拓宽，织体加厚，音响饱满，情绪略显激动，原位属七和弦解决到主和弦，构成完全完满终止。

练 习 七

对下列和声进行分析。

车尔尼 Op.599 No.19

第八章

用正三和弦为低音配和声

基础和声学

为指定的低音部,配写四部和声中的上三声部,称为为低音配和声。灵活运用和声连接的各种方法,既写出符合逻辑的和声进行,又写出优美、动听的旋律是为低音配和声的目的。

一、为低音配和声的步骤

以例 8-1 所示曲谱为例。

【例 8-1】

(1) 根据调号及低音运动的轨迹,判断其调式、调性,划分句法结构,确定半终止和全终止。如例 8-2 所示。

【例 8-2】

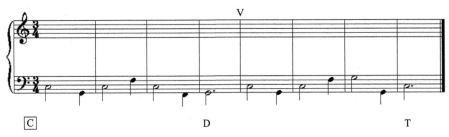

(2) 根据低音选配和弦。在正三和弦中,主音选 T(t),属音选 D,下属音选 S(s)。如例 8-3 所示。

【例 8-3】

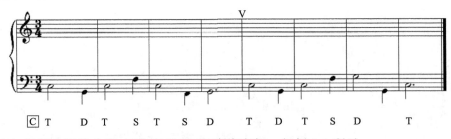

(3) 根据选配的和弦,写作高音部,即旋律声部。如例 8-4 所示。

【例 8-4】

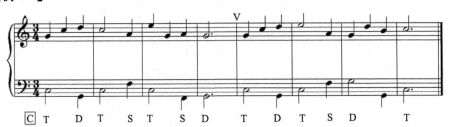

（4）根据原位正三和弦重复根音的原则，灵活使用和声连接法和旋律连接法，填写内声部。如例8-5所示。

【例8-5】

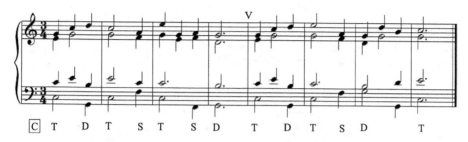

（5）检查、弹奏及修改。

二、高音部旋律写作要领

（1）高音部在相应的和弦音内写作。

（2）高音部的句法结构要清晰。半终止多停留在属和弦或下属和弦上，如停留在主和弦上，一般用三音或五音的旋律位置，构成不完满终止。全终止多用根音的旋律位置，构成完满终止，有时也停留在三音或五音上作不完满终止。

（3）在同和弦内可以转换，根音为四、五度关系的和弦间可用三音跳进。

（4）高音部旋律起伏得当，跳进与平稳进行搭配合理，跳进后反向折回。

（5）高音部与低音部多作反向及斜向进行，少作同向进行。

（6）上句与下句间既要讲究统一，又要富有变化。

练 习 八

1. 为下列低音配和声。

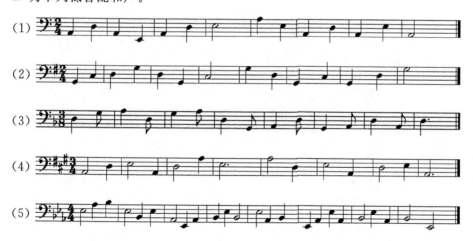

2. 和声分析。

车尔尼 Op. 599 No. 20

第九章

正三和弦的第一转位——六和弦

一、六和弦概述

1. 六和弦的定义

当三和弦的低音是和弦的三音时,即构成三和弦的第一转位——六和弦。

2. 六和弦的标记

在原位和弦级数标记的右下方加数字"6"标注。

【例 9-1】

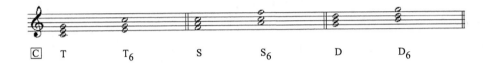

3. 六和弦的特性与作用

相对于比较"沉稳"的原位三和弦而言,六和弦略显"飘逸"之感,不如原位和弦稳定,和声紧张度较强,增强了和声的动力,丰富了和声的色彩。六和弦常用于音乐结构的内部,使低音线条更加流畅而富有旋律性,和声音响更加丰富。

4. 六和弦的重复音

正三和弦的六和弦一般重复根音或五音,不重复三音。下列几种情况的六和弦可以重复三音,但属和弦的三音是导音仍不可重复。

(1) 上三声部保持不动,低音从根音到三音,以加强低音部的旋律感(例 9-2a)。

(2) 下三声部保持不动,高音部改变旋律位置,形成六和弦的转换,以加强高音部的旋律感(例 9-2b)。

(3) 当六和弦为经过性和弦时,两个声部中的三音作反向进行,两个声部平稳进行(例 9-2c)。

【例 9-2】

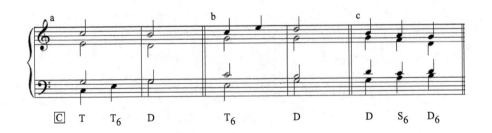

5. 六和弦的排列法

正三和弦的六和弦除包含密集排列法和开放排列法外,还有混合排列法,即一个和弦在纵向上同时包含密集排列法和开放排列法。

【例9-3】

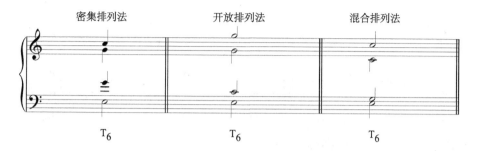

二、六和弦与三和弦的连接

六和弦与三和弦连接时,声部之间可平稳进行,也可跳进。跳进发生在旋律声部或内声部均可。但跳进时,应注意避免声部之间发生不良进行。

1. 同级六和弦与三和弦的连接

同级六和弦与三和弦连接时,一至两个声部保持,避免四声部同时运动,且原位和弦在六和弦之前多用,原位和弦在六和弦之后少用。

【例9-4】

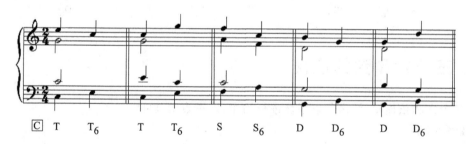

2. 不同级六和弦与三和弦的连接

【例9-5】

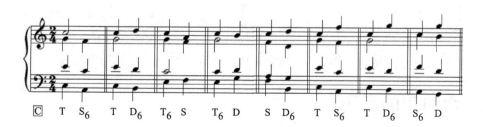

三、两个六和弦的连接

两个六和弦连接时,声部之间可平稳进行,也可跳进。

【例 9-6】

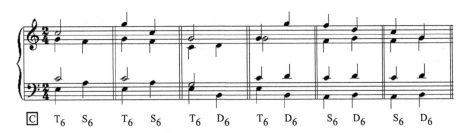

小调中,两个六和弦连接时需注意:

(1) t_6—D_6 或 D_6—t_6 时,低音作减四度进行,避免增五度进行。

(2) s_6—D_6 时,低音作减七度进行,避免增二度进行。或将下属和弦的三音升高,成为旋律小调亦可。

【例 9-7】

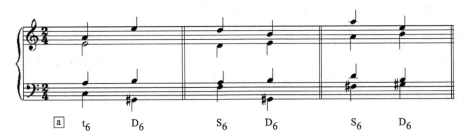

四、三个六和弦的连接

三个六和弦连接时,声部以平稳进行为主,跳进点缀其间。

【例 9-8】

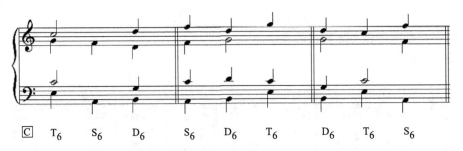

五、六和弦的应用

(1) 遵循以使用原位正三和弦为主,以使用六和弦为辅的原则。

(2) 原位正三和弦多用于乐句及乐段的首尾,六和弦多用于乐句结构的内部。

(3) 原位正三和弦与六和弦交替使用,两个外声部多作反向及斜向进行,少作同向进行。

（4）避免低音部作同向连续跳进，跳进后反向折回。

配和声举例如例 9-9 所示。

【例 9-9】

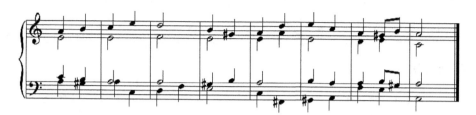

练 习 九

1. 为下列旋律配和声。

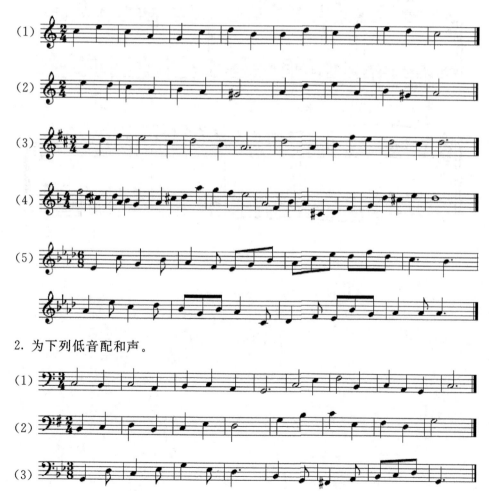

2. 为下列低音配和声。

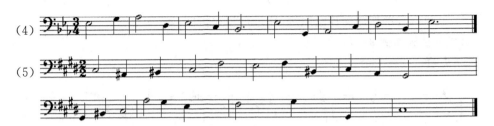

3. 和声分析。

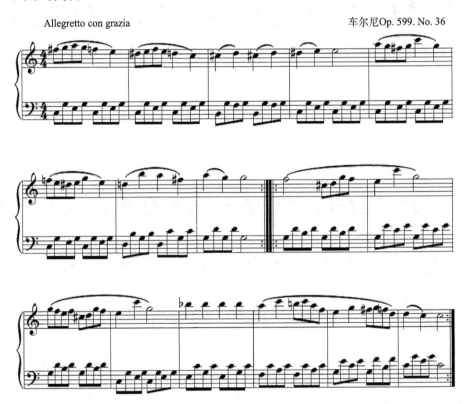

第十章

正三和弦的第二转位——四六和弦

一、四六和弦概述

1. 四六和弦的定义

当三和弦的低音是和弦的五音时,即构成三和弦的第二转位——四六和弦。

2. 四六和弦的标记

四六和弦的标记为在原位和弦级数标记的右下方加数字"6_4"标注。

【例 10-1】

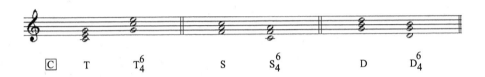

C　　T　　T^6_4　　S　　S^6_4　　D　　D^6_4

3. 四六和弦的特性

四六和弦以五音为低音,与六和弦相比显得更不稳定,缺乏独立性,常与其他和弦结合,作为一种"过渡性"和"装饰性"和弦使用。

4. 四六和弦的重复音

四六和弦重复五音,不省略任何音。

二、四六和弦的类型

1. 终止四六和弦

(1) 定义:用于终止式(半终止或全终止)中,属和弦之前的主四六和弦,称为终止四六和弦,用 K^6_4 标记(K 为德文终止式 Kadenzd 的缩写)。

(2) 功能属性:K^6_4 的下方以属音为低音,突出属功能(D),上方为主功能(T),总体为复合功能:T_D,其后解决到属和弦,因此,该和弦的属功能占优势。

(3) 预备与解决:K^6_4 之前用主和弦或下属和弦作预备,K^6_4 之后解决到属和弦。

类别	预备和弦	中心和弦	解决和弦
半终止	S、S_6、T、T_6	K^6_4	D
全终止			D—T

(4) 节拍条件:K^6_4 位于强拍或次强拍,D 位于弱拍。在三拍子中,K^6_4 可位于第二拍,D 位于第三拍。

(5) 声部进行:S、S_6、T 或 T_6—K^6_4 时,声部平稳引入或跳进引入均可。K^6_4—D 时,低音作同音保持或八度跳进,半终止中,上三声部平稳进行。

【例 10-2】

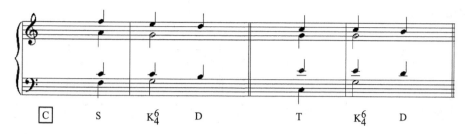

全终止中,上方声部平稳进行、跳进均可。

(6) K_4^6 的转换。

【例 10-3】

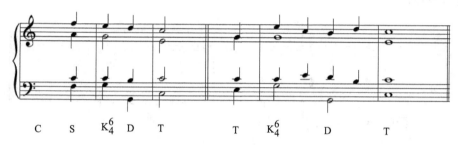

终止四六和弦是属和弦的装饰性和弦,是 17 世纪以后大、小调和声中的重要和声语汇,尤其在古典乐派时期,几乎成为终止式中的标志性和弦。

2. 经过四六和弦

(1) 定义:用于某三和弦与其六和弦之间,在弱拍(位)上出现的无独立功能意义的四六和弦,称为经过四六和弦。在正三和弦范围内,经过四六和弦有两个,分别是用于 T 和 T_6 和弦之间的 D_4^6 和弦,及用于 S 和 S_6 和弦之间的 T_4^6 和弦。

(2) 语汇:$T—D_4^6—T_6$;$T_6—D_4^6—T$ 及 $S—T_4^6—S_6$;$S_6—T_4^6—S$。

(3) 声部进行:两个声部分别反向级进,一个声部保持,一个声部二度进行。

【例 10-4】

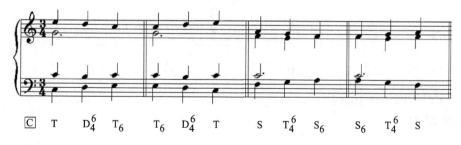

3. 辅助四六和弦

(1) 定义:用于两个同级三和弦之间,在弱拍(位)上出现的无独立功能意义的四六和弦,称为辅助四六和弦。在正三和弦范围内,辅助四六和弦有两个,分别是用于两个 T 和弦之间的 S_4^6 和弦及用于两个 D 和弦之间的 T_4^6 和弦。

(2) 语汇:$T—S_4^6—T$;$D—T_4^6—D$。

(3) 声部进行:两个声部保持,另两个声部分别二度进行。

【例 10-5】

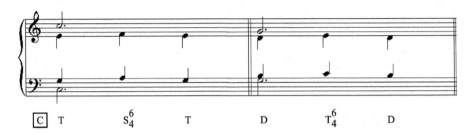

$T—S_4^6—T$ 可用于作品结构内部,也可用在全终止之后,作为变格补充终止。

【例 10-6】

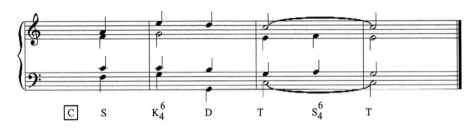

4. 倚音四六和弦

(1) 定义:位于乐句结构内部,出现在强拍(位)上,与后和弦同低音的无独立功能意义的四六和弦,称为倚音四六和弦。

(2) 语汇:$T_4^6—D$;$S_4^6—T$。

(3) 声部进行:两个声部保持,另两个声部分别二度下行。

【例 10-7】

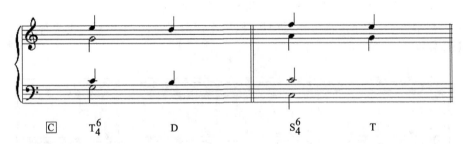

配和声举例如例 10-8 所示。

【例 10-8】

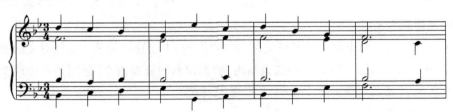

第十章 正三和弦的第二转位——四六和弦

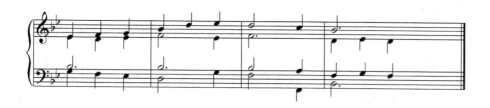

练 习 十

1. 为下列旋律配和声。

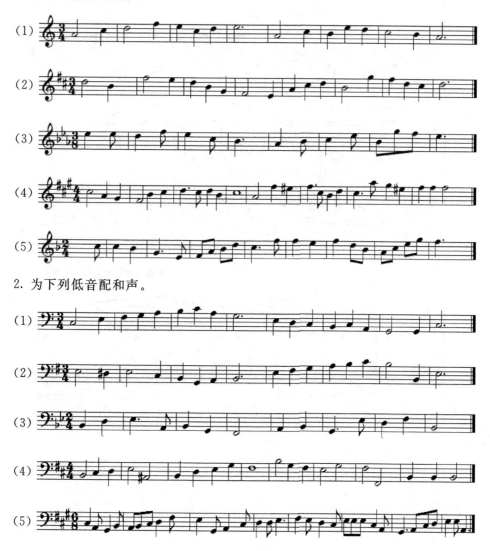

2. 为下列低音配和声。

3. 和声分析。

门德尔松《无词歌》Op. 67.No. 3

(1)
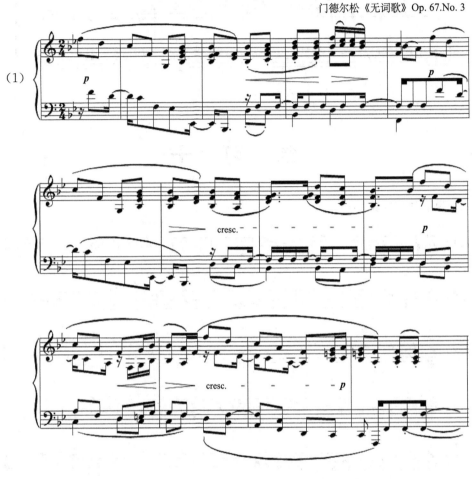

舒曼《梦幻曲》Op. 15 No. 7

(2)
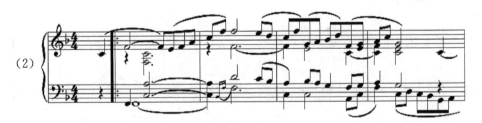

第十一章

属七和弦

一、属七和弦概述

1. 属七和弦的定义与标记

在大、小调式的属音（Ⅴ级音）上构成的七和弦，称为属七和弦，标记为：D_7。

【例 11-1】

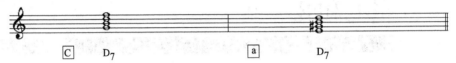

2. 属七和弦的特性

属七和弦的结构为大小七和弦。属七和弦包含一个小七度和三全音，均为不协和音程，因此，该和弦为不协和和弦，具有不稳定性和紧张性的特点。属七和弦是属功能组的代表性和弦，在建立调性方面有不可替代的作用，有着解决到主和弦的强烈倾向，尤其原位属七和弦到主和弦时，能形成完满终止的效果。在音乐创作中，与属三和弦相比，属七和弦用得更广泛。

二、原位属七和弦

1. 原位属七和弦的形式

原位属七和弦有两种形式：①完整的属七和弦；②不完整的属七和弦。不完整的属七和弦省略五音，重复根音。

【例 11-2】

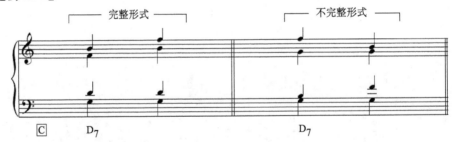

2. 原位属七和弦的排列法

原位属七和弦有密集排列法、开放排列法、混合排列法三种。

【例 11-3】

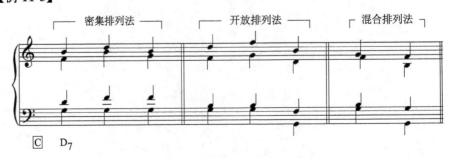

3. 原位属七和弦的预备与解决

预备和弦	中心和弦	解决和弦
T、T_6		
S、S_6	D_7	T
D、D_6、K_4^6		

4. 声部进行

（1）七音的引入：七音平稳引入或跳进引入均可。S—D_7时，D_7用不完整形式。

【例 11-4】

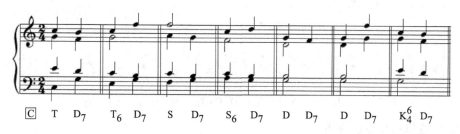

C T D_7 T_6 D_7 S D_7 S_6 D_7 D D_7 D D_7 K_4^6 D_7

（2）原位属七和弦解决到原位主和弦。解决时，D_7的根音进行到T的根音，D_7的五音和七音分别下行级进到T的根音和三音，D_7的导音进行到T的根音，这样，完整的D_7解决到省略五音的T。D_7的导音在内声部也可下行三度到T的五音，此时，完整的及不完整的D_7均解决到完整的T。

【例 11-5】

C D_7 T D_7 T D_7 T D_7 T

三、转位属七和弦

1. 转位属七和弦的名称与标记

将属七和弦的三音、五音和七音分别置于低音部，即构成三种不同形式的转位属七和弦，它们分别是：属五六和弦、属三四和弦、属二和弦，标记为：D_5^6、D_3^4、D_2。转位属七和弦一般用完整形式，不省略任何音。

【例 11-6】

原位属七　　　第一转位　　　第二转位　　　第三转位

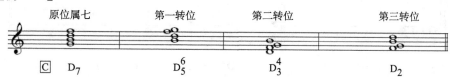

C D_7　　D_5^6　　D_3^4　　D_2

2. 转位属七和弦的预备与解决

预备和弦	中心和弦	解决和弦
正三和弦及其六和弦	D_5^6	T
	D_3^4	T
	D_2	T_6

转位属七和弦可用正三和弦及其六和弦做预备，七音平稳引入或跳进引入均可。D_2 和弦常用在 S、D 与 K_4^6 和弦之后，解决到 T_6 和弦，D_5^6 与 D_3^4 解决到 T 和弦。

【例 11-7】

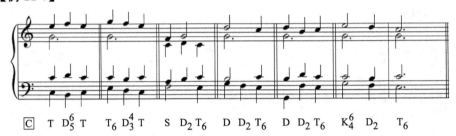

C　T　D_5^6　T　　T_6　D_3^4　T　　S　D_2　T_6　　D　D_2　T_6　　D　D_2　T_6　　K_4^6　D_2　T_6

3. 转位属七和弦的应用

为旋律配和声时，常将转位属七和弦用于作品的结构内部，将原位属七和弦用于作品的结束终止中。K_4^6—D_2 可用于半终止，也可用于结束终止，构成不完满终止，要求和声继续运动，直至 D_7—T 的完满终止出现，形成对乐段结构的扩充。

【例 11-8】

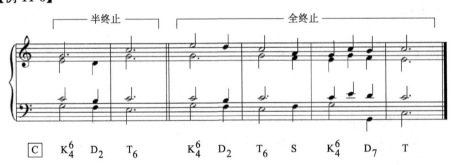

　　　　半终止　　　　　　　　　　全终止

C　K_4^6　D_2　T_6　　K_4^6　D_2　T_6　S　K_4^6　D_7　T

4. 经过的属三四和弦

D_3^4 和弦可用在 T 与 T_6 之间，形成经过性和弦：T—D_3^4—T_6；T_6—D_3^4—T。这一和声语汇在开放排列时，允许出现平行五度。

【例 11-9】

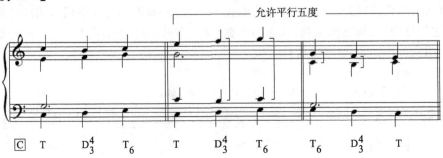

　　　　　　　　　　　　　　允许平行五度

C　T　D_3^4　T_6　　T　D_3^4　T_6　　T_6　D_3^4　T

5. 属七和弦解决时的跳进

转位属七和弦解决到主和弦时,可以在上三声部使用跳进,包括根音跳进、五音跳进、根五音双跳。上述三种跳进形式,尤其在 D_2—T_6 时用得最多。使用根五音双跳时,根音在上,五音在下,以免平行五度。D_5^6—T 时,作五音跳进,为了避免不良进行,T 重复五音。

【例 11-10】

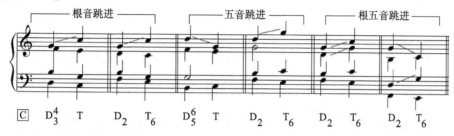

6. 属七和弦的转换

属七和弦转换时,一般七音保持,其他声部相互交换。下列情况下,七音也可转换:①七音与五音交换;②七音向下转换,另一声部转换到七音。但是,七音不可与根音互换,这样会产生很不协调的音响。

【例 11-11】

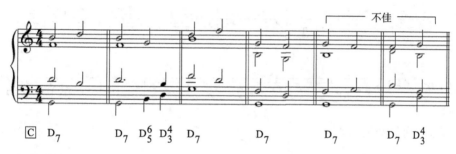

配和声举例如例 11-12 所示。

【例 11-12】

练习十一

1. 为下列旋律配和声。

2. 为下列低音配和声。

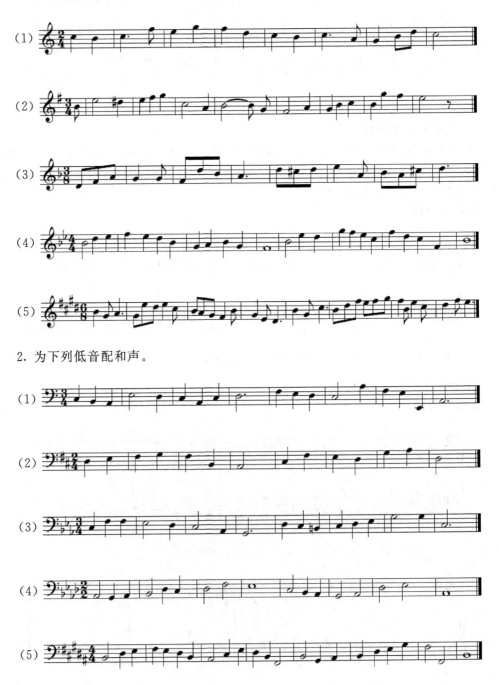

3. 和声分析。

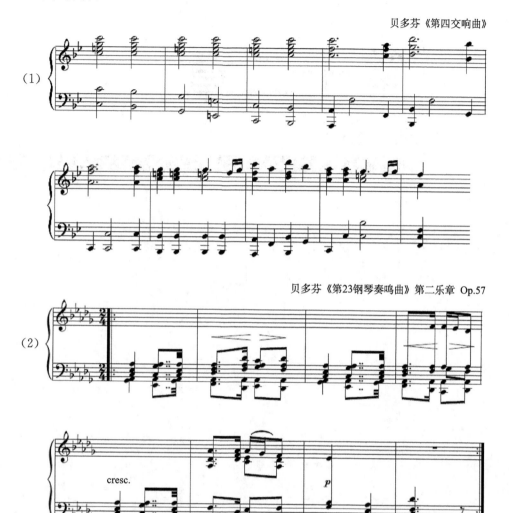

第十二章

副三和弦

一、副三和弦概述

1. 副三和弦的定义

在大、小调式中的副音级——Ⅱ、Ⅲ、Ⅵ、Ⅶ级音上建立的三和弦,称为副三和弦。

2. 副三和弦的结构

在自然大调中,Ⅱ、Ⅲ、Ⅵ级和弦为小三和弦,Ⅶ级和弦为减三和弦。在和声大调中,Ⅱ级和弦为减三和弦,Ⅵ级和弦为增三和弦。在和声小调中,Ⅱ、Ⅶ级和弦为减三和弦,Ⅲ级和弦为增三和弦,Ⅵ级和弦为大三和弦。在自然小调中,Ⅲ、Ⅶ级和弦为大三和弦。

3. 功能分组

根据第一章的内容,大、小调体系中,七个基本音级上构成的三和弦分别分属于三个不同的功能组:T 组、S 组、D 组。

4. 副三和弦的标记

根据和弦的功能分组,四个副三和弦分别用 Sii(sii°)、DTiii(DtIII⁺、dtIII)、TSvi(tsVI)、Dvii°标记。

【例 12-1】

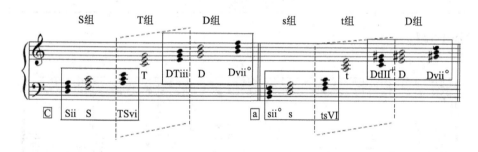

二、副三和弦的作用

(1)副三和弦包括大、小、增、减四种结构的和弦形式,与正三和弦形成对比,具有丰富和声色彩的作用。

(2)副三和弦与正三和弦交替使用,可以丰富和声语汇与和声音响,增强和声的表现力。

三、副三和弦的用法

1. 替代法

副三和弦替代同功能组的正三和弦独立使用。如:T—S—D—T 可用 T—Sii—D—

TSvi 或 TSvi—Sii—Dvii°—T 等替代。T—S—T 可用 T—Sii—TSvi 或 TSvi—Sii—T 等替代。T—D—T 可用 T—D—TSvi 或 TSvi—Dvii°—T 等替代。

2. 跟随法

副三和弦跟在同功能组的正三和之后（Dvii°级和弦除外），并列使用，形成对相关功能的延续。如：T—S—D—T 可演化为 T—TSvi—S—Sii—D—T 或 T—DTiii—S—Sii—D—T 等语汇。

四、各级副三和弦

1. Ⅱ级三和弦

（1）Ⅱ级三和弦的重复音：Sii 级三和弦在大调中是小三和弦，常重复三音，强调其下属功能，也可重复根音和五音，多用 Sii$_6$ 形式，有时用 Sii 形式。sii 级三和弦在小调中是减三和弦，只重复三音，只用 sii$_6$ 形式。在古典和声中，Sii$_6$（Sii$_6^°$）代替 S(s) 被广泛使用。

（2）Ⅱ级三和弦的预备与解决。

预备和弦	中心和弦	解决和弦
T(t)、T$_6$(t$_6$) S(s)、S$_6$(s$_6$)	Sii$_6$（Sii$_6^°$）	K$_6^4$、D、D$_6$、D$_7$ 及其转位，T(t)、T$_6$(t$_6$)
	Sii 只用于大调	

【例 12-2】

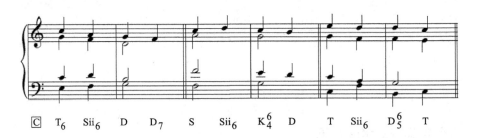

Sii 可用在 T 与 T$_6$ 之间做经过性和弦使用。

【例 12-3】

T$_6$ 与 T$_4^6$ 可用在 Sii 与 Sii$_6$(S) 之间、S$_6$ 与 Sii$_6$ 之间做经过性和弦使用。

【例 12-4】

Sii₆—T 的变格进行如例 12-5 所示。

【例 12-5】

2. Ⅵ级三和弦

在副三和弦中，Ⅵ级三和弦是仅次于Ⅱ级的常用三和弦，由于该和弦同时具有主与下属的双重功能，因此，和弦标记为：TSvi(tsVI)。

(1) 重复音：TSvi(tsVI)级三和弦重复根音和三音，有时重复五音。

(2) 预备与解决。

预备和弦	中心和弦	解决和弦
T(t)、T₆(t₆)、D 与 D₇ 及其转位、Sii、Sii₆(sii₆°)	TSvi(tsVI)	K₆⁴、D、D₇、S(s)、S₆(s₆)、Sii、Sii₆(sii₆°)

(3) TSvi(tsVI)的主功能属性：当原位的 D 或 D₇ 进行到原位的 TSvi(tsVI)时，属和弦的正常解决受阻，TSvi(tsVI)替代 T 和弦，重复三音，强调主功能属性。该和声语汇用在作品结构内部，被称为阻碍进行，用在终止式中，被称为阻碍终止(见例 12-6-a、b)。

(4) TSvi(tsVI)的下属功能属性：当 TSvi(tsVI)用在 D、D₇ 或 K₆⁴ 之前，替代 S(s)的位置，具有下属功能属性(见例 12-6-c、d)。

【例 12-6】

(5) TSvi(tsVI)的中间环节：当 TSvi(tsVI)用在 T(t)与 S(s)或 Sii₆之间时，形成由主功能向下属功能的逐步过渡。

【例 12-7】

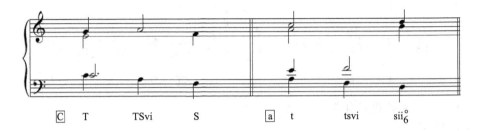

(6) TSvi(tsVI)的原位及转位可作为经过性或辅助性和弦使用。

【例 12-8】

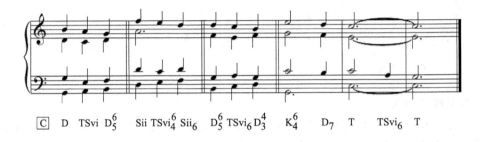

3. Ⅶ级三和弦

Ⅶ级三和弦在大调与和声小调中为减三和弦，不用原位，只用六和弦。Ⅶ级和弦是属功能，标记为：Dvii°，对主和弦有强烈的倾向。

(1) 重复音：Dvii°级三和弦一般重复三音，有时重复五音，不重复根音。

(2) 预备与解决。

预备和弦	中心和弦	解决和弦
T(t)、T₆(t₆)	Dvii°₆	T(t)、T₆(t₆)
S(s)、S₆(s₆)、Sii、Sii₆(sii°₆)		

(3) Dvii°₆ 用在 T(t)与 T₆(t₆)之间作经过性或辅助性和弦使用。

【例 12-9】

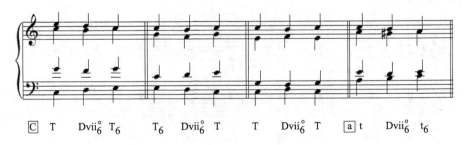

(4) 当高音部为Ⅵ—Ⅶ—Ⅰ级音进行时,配 S(Sii₆、sii°₆)—Dvii°₆—T(t)的语汇,小调中,常用大下属和弦,成为旋律小调,以免增二度进行。

【例 12-10】

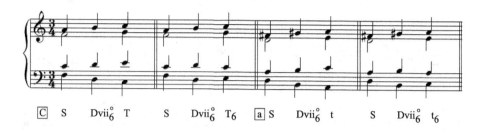

(5) Dvii°₆ 替代属和弦的位置,用在下属功能之后,解决到 T(t),构成完全进行。

【例 12-11】

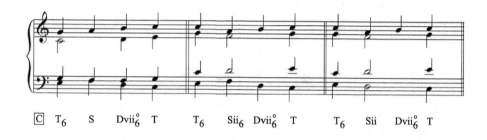

4. Ⅲ级三和弦

Ⅲ级三和弦较少使用,在大调为小三和弦,音色柔和。在和声小调中,Ⅲ级三和弦为增三和弦,一般不用,改用自然小调中的Ⅲ级三和弦。Ⅲ级三和弦同时具有主功能和属功能性质,标记为:DTiii(dtIII)。

(1) 重复音:DTiii(DtIII)级三和弦一般重复根音或三音。

(2) 典型用法:当高音部从主音开始出现Ⅰ—Ⅶ—Ⅵ—Ⅴ下行级进的旋律片段时,Ⅶ级音往往选配 DTiii(dtIII),用以替代 D。其和弦语汇通常为:T(TSvi)—DTiii—S—D(T)。在自然小调中,为这四音音列配上和声称为弗利几亚进行,该语汇用在终止处称为弗利几亚终止。

【例 12-12】

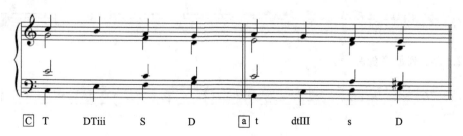

配和声举例如例 12-13 所示。

【例 12-13】

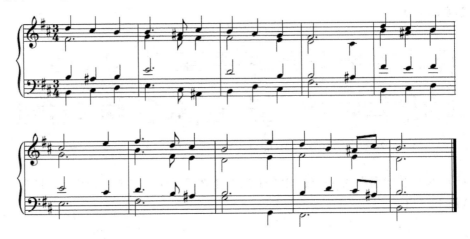

练 习 十 二

1. 为下列旋律配和声。

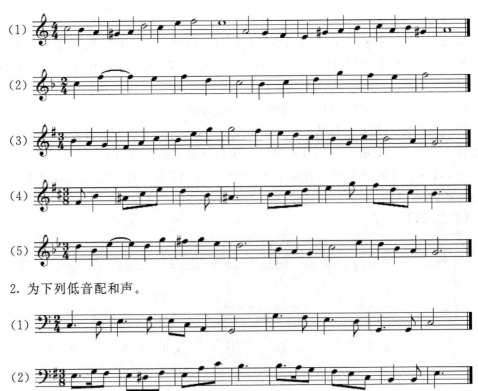

2. 为下列低音配和声。

3. 和声分析。

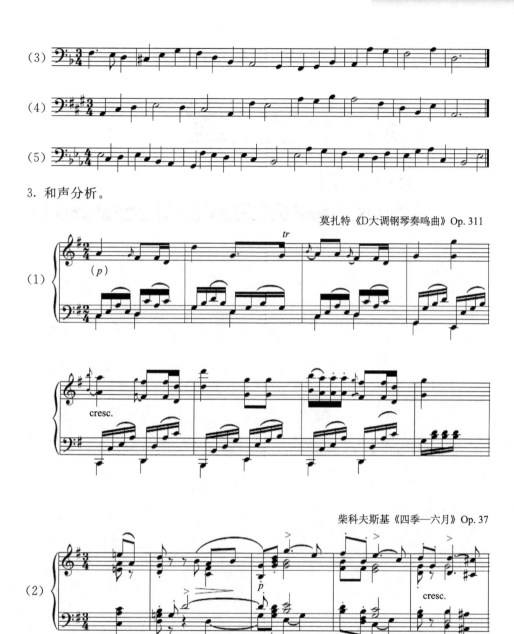

第十三章

和声大调

第十三章 和声大调

一、和声大调概述

将自然大调的第Ⅵ级音降低，即成为和声大调。与自然大调相比，和声大调下属功能组和弦结构发生变化，大下属（S）变小下属（s），Sii变减三和弦（sii°），使大调的和声色彩变得柔和、抒情，甚至忧郁、深沉，是浪漫主义音乐中的和声技法之一。和声大调的Ⅵ级是增三和弦，音响突出，一般不用。

【例 13-1】

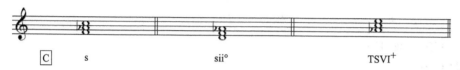

二、和声大调的用法

（1）和声大调中，s 与 sii° 可以独立使用。sii° 是减三和弦，用第一转位：sii$_6^0$，一般重复三音。

【例 13-2】

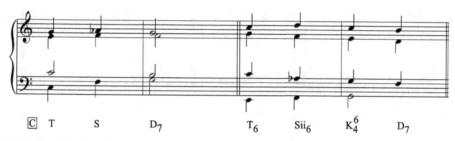

（2）和声大调中，s 与 sii$_6^0$ 可以用在自然大调的下属功能之后。当 Sii$_6$—sii$_6^0$ 时，三个声部保持，一个声部作同名半音进行，sii$_6^0$ 重复三音或根音。

【例 13-3】

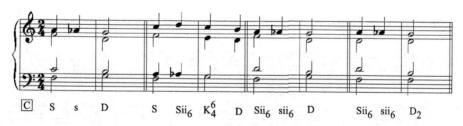

三、关于声部对斜

自然大调的下属功能组和弦进行到含降Ⅵ级音的下属功能组和弦时，需将同名半音（Ⅵ级音与$^\flat$Ⅵ级音）置于同一声部，另一声部的Ⅵ级音反向进行，以免声部对斜。隔开一个和弦的对斜，也要尽量避免，如 S—T$_4^6$—s$_6$。s$_6$—T$_4^6$—S 中的声部对斜，当音乐速度较

快时,横向线条突出,效果不佳;当音乐速度较慢时,纵向线条突出,允许使用。

【例 13-4】

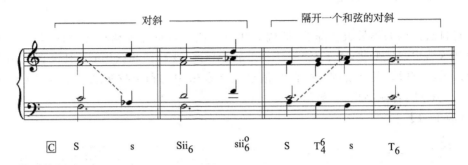

配和声举例如例 13-5 所示。

【例 13-5】

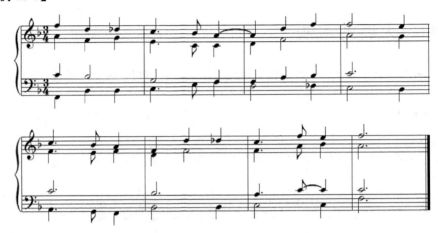

练 习 十 三

1. 为下列旋律配和声。

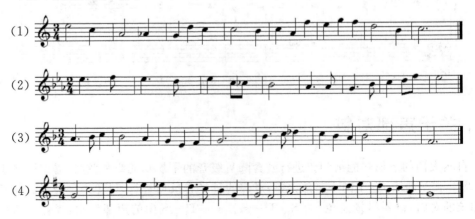

(5)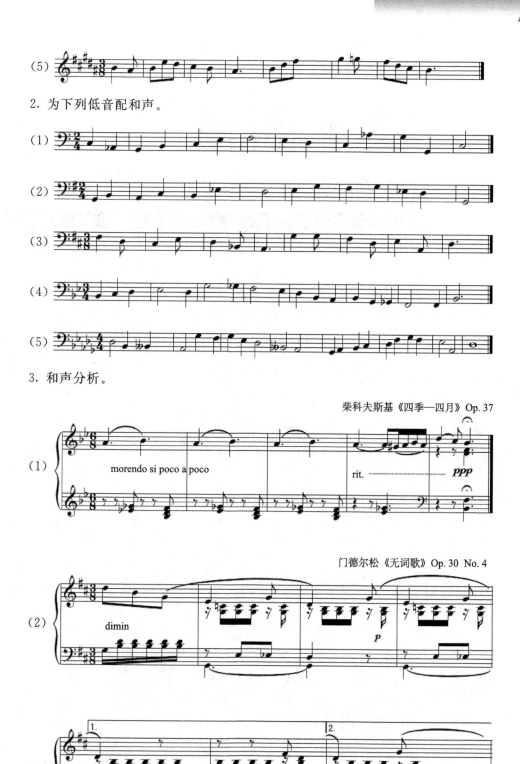

2. 为下列低音配和声。

(1)

(2)

(3)

(4)

(5)

3. 和声分析。

柴科夫斯基《四季—四月》Op. 37

(1)

门德尔松《无词歌》Op. 30 No. 4

(2)

第十四章

副七和弦

一、副七和弦概述

1. 副七和弦的定义与标记

在大、小调体系中,除属七和弦以外的其他六个音级上构成的七和弦,称为副七和弦。各级副七和弦的结构与标记如例 14-1 所示。

【例 14-1】

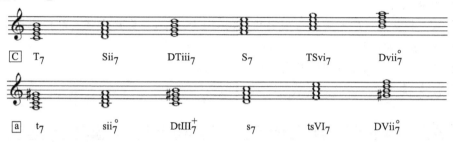

2. 副七和弦的特点

所有副七和弦都是不协和和弦,但由于和弦结构的差异,七和弦的音响效果各有不同。大七和弦与增大七和弦音响尖锐、刺耳,较少使用;小七和弦音响柔和较为常用;减小七和弦与减七和弦音响紧张、效果突出,亦常使用。

3. 副七和弦的作用

(1) 副七和弦的音响不协和,性质不稳定,在和声进行中增强了音乐的动力性。
(2) 副七和弦的结构多样,可以丰富和声的色彩,加强音乐的表现力。
(3) 副七和弦丰富了三个功能组的和声材料,替代各功能组中的三和弦,强化其功能意义,丰富并拓展了和声语汇。

二、副七和弦的应用

1. 和弦音的重复与省略

副七和弦一般用完整形式,有时根据声部进行的需要,可用不完整形式,省略五音,重复根音。

2. 七音的引入

(1) 使用同音保持,形成有预备的七音。
(2) 用平稳进行或跳进的方式引入七音。

3. 七音的解决

(1) 七音作同音保持到下一和弦。
(2) 七音下行级进解决到下一和弦。

4. 常用的副七和弦

最常用的副七和弦是Ⅱ级七和弦与Ⅶ级七和弦。

三、Ⅱ级七和弦

1. 功能属性

Ⅱ级七和弦是下属功能组中最重要的代表性和弦,具有典型的下属功能属性,称为"下属七和弦"。

2. 结构与标记

Ⅱ级七和弦在自然大调中为小七和弦,标记为:Sii_7,在和声大调及和声小调中为减小七和弦,标记为:sii_7°。

Ⅱ级七和弦的原位及转位形式如例14-2所示。

【例14-2】

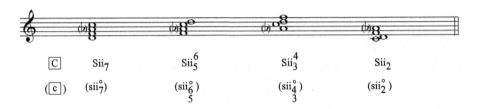

在 Sii_7 的原位和转位形式中,第一转位(Sii_5^6)用得最多,替代下属和弦,被称为"加六音的下属和弦"。

3. 预备与解决

预备和弦	中心和弦	解决和弦
T(t)、TSvi(tsⅥ)	Sii_7(sii_7°)及其转位	D、D_7、T(t)及其转位 K_4^6
S(s)、Sii 及其转位		

4. Sii_7 的用法

(1) 用主功能及下属功能组和弦作预备,一般用和声连接法。

【例14-3】

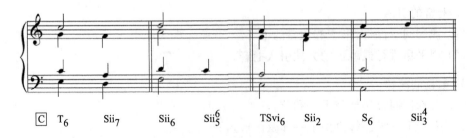

(2) Sii_7 及其转位解决到属和弦时,七音级进下行,解决到 T 或 K_4^6 时,七音保持。除 Sii_2 外,Sii_7 的其他形式均可进行到 K_4^6。

【例 14-4】

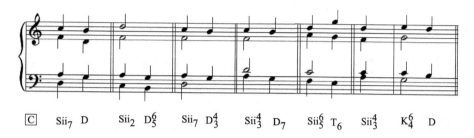

（3）Sii$_7$ 及其转位用在某经过性和弦的前后。

【例 14-5】

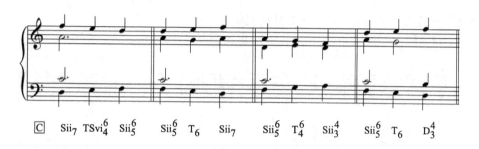

四、Ⅶ级七和弦

1. 功能属性

Ⅶ级七和弦是属功能组中的重要和弦，Ⅶ级音是导音，其又称为"导七和弦"。

2. 结构与标记

Ⅶ级七和弦在自然大调中为减小七和弦，在和声大调与和声小调中为减七和弦，标记为：Dvii$_7^\circ$。

Ⅶ级七和弦的原位及转位形式如例 14-6 所示。

【例 14-6】

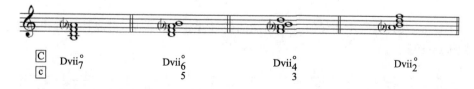

3. 预备与解决

预备和弦	中心和弦	解决和弦
三个功能组的和弦均可	Dvii$_7^\circ$ 及其转位	D、D$_7$、T(t) 及其转位

4. $Dvii_7^\circ$ 的用法

（1）$Dvii_7^\circ$ 可以用三个功能组的和弦均可预备。

【例 14-7】

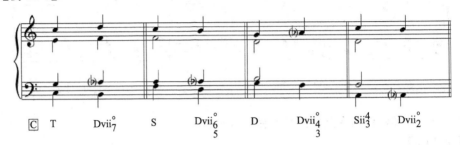

（2）$Dvii_7^\circ$ 解决到 T(t)时，为了避免平行五度，T(t)可以重复三音。$Dvii_3^4$—T(t)时，下属音直接进行到主音，该和声语汇呈现变格进行的特点。

【例 14-8】

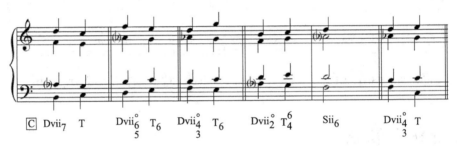

（3）$Dvii_7^\circ$ 解决到 D_7 时，$Dvii_7^\circ$ 的七音下行级进，其余声部保持，在功能内部获得解决，形成 $Dvii_7^\circ$—D_5^6；$Dvii_5^6$—D_3^4；$Dvii_3^4$—D_2；$Dvii_2^\circ$—D_7 的解决公式。

【例 14-9】

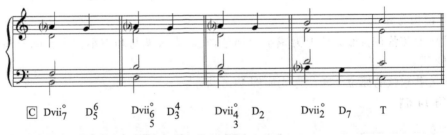

（4）$Dvii_7^\circ$ 及其转位用在任何一个功能的经过性和弦的前后，形成特殊和声语汇。

【例 14-10】

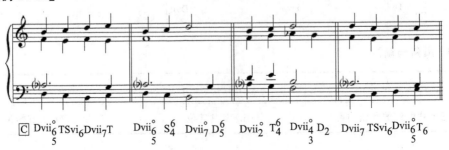

五、其他各级副七和弦

在调性和声中，相对于 D_7、Sii_7、$Dvii_7^o$ 而言，其他各级副七和弦用得较少，如果使用这些和弦，其七音的引入与解决可参考上述三个常用七和弦中七音的处理方法。

配和声举例如例 14-11 所示。

【例 14-11】

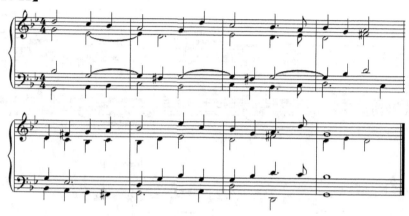

练 习 十 四

1. 为下列旋律配和声。

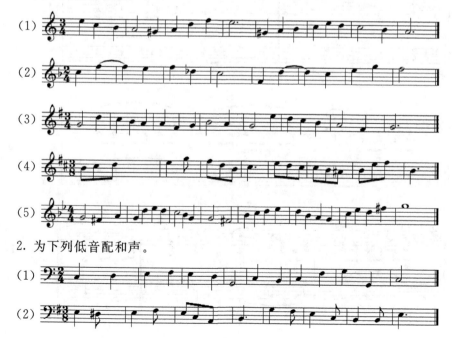

2. 为下列低音配和声。

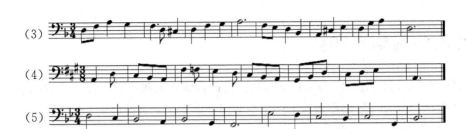

3. 和声分析。

柴科夫斯基《四季—四月》Op. 37

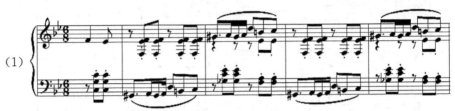

贝多芬《第十八钢琴奏鸣曲》第三乐章 Op. 31 No. 3

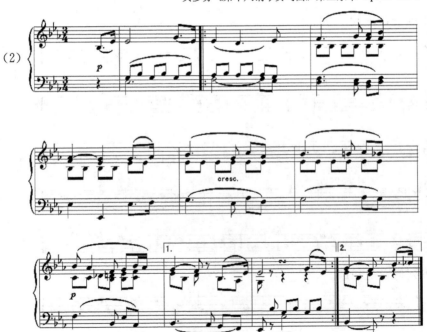

第十五章

属九和弦与加六音属和弦

一、属九和弦

1. 属九和弦的定义与标记

在属七和弦上加一个三度音,与根音成九度关系,称为属九和弦。标记:D_9。在自然大调中,根音与九度音为大九度,称为大九和弦;在和声大调与和声小调中,根音与九度音为小九度,称为小九和弦。

【例 15-1】

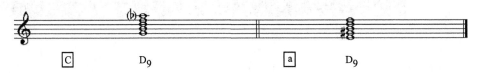

2. 属九和弦的特性

属九和弦由五个音构成,下方为属三和弦,上方为 II 级三和弦,含有下属功能因素,是属功能基础上具有复合功能意义的和弦。与属七和弦相比,属九和弦显得更不协和,紧张度更强。

3. 音的省略与旋律位置

属九和弦一般省略五音,偶尔省略三音。在四部和声中,九音常用在高音部,少用在内声部。九音与根音在不同的八度内,二者不可成大二度关系。属九和弦以原位形式为主,很少用转位形式。

【例 15-2】

4. 预备与解决

预备和弦	中心和弦	解决和弦
$T(t)$、$T_6(t_6)$、$S(s)$、$S_6(s_6)$ Sii、Sii$_6$(sii$_6^o$)、Sii$_7$(sii$_7^o$)、D、D$_6$、D$_7$、K_4^6	D_9	D、D_7、$T(t)$

【例 15-3】

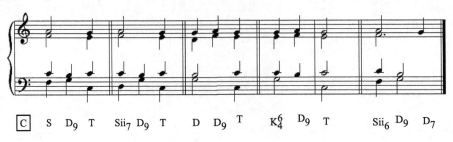

用属九和弦配和声举例如例 15-4 所示。
【例 15-4】

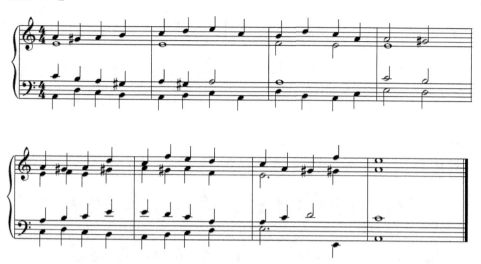

二、加六音属和弦

1. 加六音属和弦的定义与标记

在属三和弦或属七和弦中,用根音上方的六度音(调式的Ⅲ级音)代替五度音(调式的Ⅱ级音),称为加六音属和弦(亦称属十三和弦)。加六音的属三和弦标记为:D^6,加六音的属七和弦标记为:D_7^6。

【例 15-5】

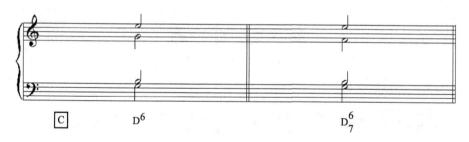

2. 预备与解决

预备和弦	中心和弦	解决和弦
$T(t)$、$T_6(t_6)$、D、D_7、K_4^6 及下属功能组	D^6、D_7^6	D、D_7、$T(t)$

3. 用法

(1)加六音属和弦常以原位形式用于终止式中,六度音一般用于高音部。

(2)加六音属和弦进行到属三或属七和弦,再解决到主和弦,即六度音到五度音,再到主音。加六音属和弦也可直接解决到主和弦,六度音到主音,偶尔上行三度到主和弦的五音。

【例 15-6】

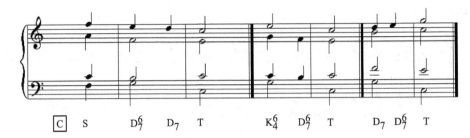

用加六音属和弦配和声举例如例 15-7 所示。

【例 15-7】

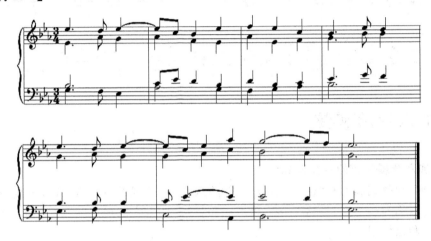

练 习 十 五

1. 为下列旋律配和声。

2. 为下列低音配和声。

3. 和声分析。

格里格《弦乐四重奏》

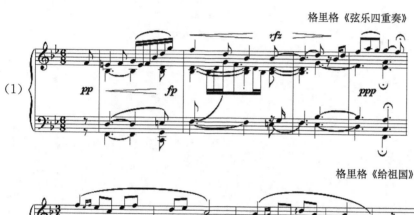

格里格《给祖国》

柴科夫斯基《四季—六月》作品37

第十六章

离调（一）——重属和弦

一、离调概述

1. 离调的定义

在某一调性音乐作品中,调性中心发生临时偏离,称为离调。

2. 离调的形成

调性音乐作品中,除主和弦以外的各级大、小三和弦均可作为临时主和弦,称为副主和弦,分别构成不同形式的副调。充当副调属和弦的称为副属和弦,充当副调下属和弦的称为副下属和弦。音乐作品中,运用副属和弦或副下属和弦进行到副主和弦的结果就是离调。

3. 离调的意义

副属和弦或副下属和弦进行到副主和弦,强化了副主和弦的临时核心地位,但从主调来看,其不稳定功能依然倾向于主和弦。因此,离调中的副属和弦和副下属和弦实际上间接地支持了主和弦,巩固了主调,拓展了主调范围,加强了作品中和声色彩的对比。

4. 离调的类型

(1) 经过性离调:离调中的副属和弦和副下属和弦用在乐句或乐段的结构内部,称为经过性离调,其作用是丰富和声语汇,加强旋律的流畅性。

(2) 终止性离调:离调中的副属和弦和副下属和弦用在乐句或乐段的终止式中,称为终止性离调,其作用是通过半音进行的倾向性,强化副调的地位,加强终止感,随即返还主调。

二、重属和弦

1. 重属和弦的定义

在大、小调体系中,将属和弦作为副主和弦,建立其属功能组的和弦,即属和弦的属和弦,称为重属和弦。重属和弦是最常用的副属和弦,标记为:D/D。

2. 重属组各和弦的名称与标记

属调的属三和弦称为重属三和弦(D/D);属调的属七和弦称为重属七和弦(D_7/D);属调的导三和弦称为重属导三和弦(Dvii°/D);属调的导七和弦称为重属导七和弦($Dvii_7^°$/D),以此类推。

3. 重属组各和弦的构成方式

(1) 重属三和弦(D/D):是在调式的Ⅱ级音上构成的大三和弦。

(2) 重属七和弦(D_7/D):是在调式的Ⅱ级音上构成的大小七和弦。

(3) 重属九和弦(D_9/D):是在调式的Ⅱ级音上构成的大九或小九和弦。

(4) 重属导三和弦(Dvii°/D):是在调式的#Ⅳ级音上构成的减三和弦。

(5) 重属导七和弦($Dvii_7^°$/D):是在调式的#Ⅳ级音上构成的减七和弦或减小七和弦。大调中,重属导七和弦的七音(♭Ⅲ级音)如上行解决到同名半音(Ⅲ级音),常用等音(#Ⅱ级音)替代。

【例 16-1】

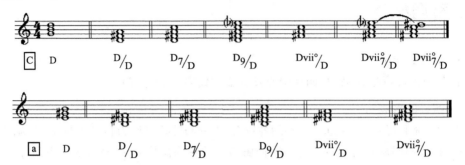

4. 重属和弦的特点

重属和弦组中,各和弦的共同特点是升高调式的Ⅳ级音,小调中,除升高调式的Ⅳ级音外,还需升高调式的Ⅵ级音。

5. 常用的重属和弦

常用的重属和弦有:D_7/D;$Dvii^o/D$;$Dvii^o_7/D$。$Dvii^o/D$ 是减三和弦,常用 $Dvii^6_6/D$,重复三音,有时重复五音。

6. 重属和弦的预备与解决

预备和弦	中心和弦	解决和弦
本调内各级和弦	D/D	$D、D_7、K^6_4$ $sii_7、sii^o_7、Dvii^o_7、T(t)$ 及其转位

7. 重属和弦的连接

D/D 在终止式中,常用下属组和弦作预备,D/D 在结构内部,可以用主功能组或属功能组和弦作预备。当下属组和弦进行到 D/D 时,需将同名半音(Ⅳ级音—#Ⅳ级音,小调中还有Ⅵ级音—#Ⅵ级音)保持在同一声部,以免声部对斜,另一声部重复的下属音反向进行,其余声部平稳进行。

【例 16-2】

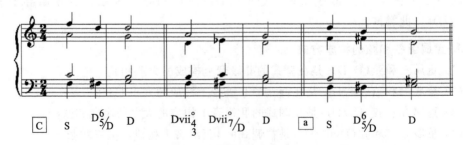

D/D 在终止式中,解决到 $D、D_7$ 或 K^6_4。D/D 解决到 D 时,各声部按照"属功能组和弦—主和弦"的方式解决,即"D—T"的解决模式。D/D 进行到 $D_7、D_9$ 或 D^6_7 时,如#Ⅳ级音在上三声部,可与Ⅳ级音置于同一声部。如#Ⅳ级音在低声部进行到属音,允许与上方

声部的Ⅳ级音形成"对斜",因为两个七和弦之间横向上的"对斜"音响已经被纵向上的不协和音响所掩盖。Dvii$_7$/D 解决到 D 时,为了避免平行五度,D 可以重复三音。

【例 16-3】

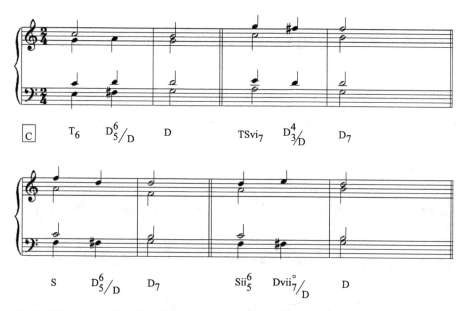

D/D 到 K$_4^6$ 时,声部以平稳进行为主。大调中,Dvii$_7^\circ$/D 解决到 K$_4^6$ 时,$^\flat$Ⅲ级音常用$^\sharp$Ⅱ级音代替,进行到Ⅲ级音。避免 D$_7$/D—K$_4^6$ 的进行,因其有 D$_7$—S$_4^6$ 的音响,常用 D$_5^6$/D—K$_4^6$ 或 D$_3^4$/D—K$_4^6$ 的语汇。

【例 16-4】

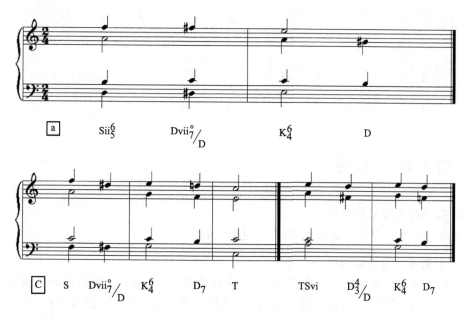

D/D 在结构内部,可进行到 D$_7$、Dvii$_7^\circ$ 及其转位,形成不协和和弦的连续进行,需将同名半音置于同一声部。

【例 16-5】

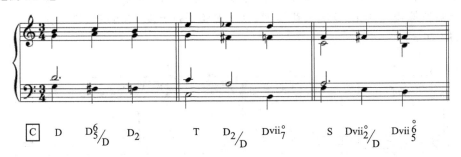

D/D 可进行到下属组的和弦,尤其进行到 sii₇ 及其转位,凸显其下属功能,需将同名半音置于同一声部。

【例 16-6】

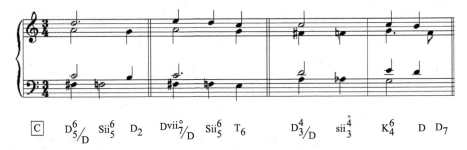

D/D 可用在两个相同形式的主和弦之间作为辅助和弦,各声部平稳进行。

【例 16-7】

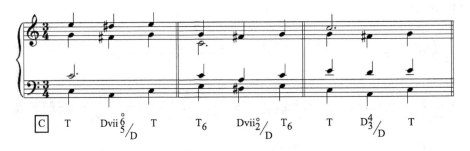

三、重属增六和弦

1. 重属增六和弦的定义

含有增六度音程的重属和弦,称为重属增六和弦。

2. 重属增六和弦的构成

所有重属和弦都有一个Ⅵ级音,将其作变音处理,即大调中重属和弦的Ⅵ级音降低半音,与上方声部的♯Ⅳ级音成增六度关系,小调中重属和弦的♯Ⅵ级音还原,将其置于下方声部,与上方声部的♯Ⅳ级音成增六度关系,构成重属增六和弦,整个重属变和弦组称为重属增六和弦组。

3. 重属增六和弦的作用

重属增六和弦的使用,加强了声部进行的半音化倾向性,有利于推动音乐向前运动,丰富和声音响,增强音乐的表现力。

4. 重属增六和弦的种类

大调中的重属增六和弦有五种形式,它们之间有三个共同音,一个不同音。以 C 大调为例,三个共同音是:$^\flat$la、do、$^\sharp$fa,另一个不同音分别是:do、re、$^\sharp$re、$^\flat$mi、mi。在三个共同音中加入不同的音构成五个不同的重属增六和弦。

（1）增六和弦（加 do 音）：即降三音的重属导六和弦,亦称意大利增六和弦（It$^{+6}$）,标记:$^{\flat 3}$Dviio_6/D。

（2）增三四和弦（加 re 音）：即降五音的重属三四和弦,亦称法国增六和弦（Fr$^{+6}$）,标记:$^{\flat 5}$D$^4_3$/D。

（3）倍增五六和弦（加 $^\sharp$re 音）：即降三音的重属导五六和弦,用等音：$^\sharp$re＝$^\flat$mi 记谱（因此也称倍增三四和弦）,亦称德国增六和弦（Ger$^{+6}$）,标记:$^{\flat 3}$Dvii$^{\emptyset}_5$/D。

（4）增五六和弦（加 $^\flat$mi 音）：即降三音的重属导五六和弦,是另一形式的德国增六和弦（Ger$^{+6}$）,标记:$^{\flat 3}$Dvii$^{\emptyset}_5$/D。

（5）倍增五六和弦（加 mi 音）：即降三音的重属导五六和弦,标记:$^{\flat 3}$Dvii$^{\emptyset}_5$/D。

【例 16-8】

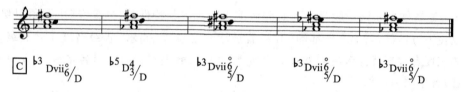

小调中的重属增六和弦有三种形式,它们之间有三个共同音,一个不同音。以 a 小调为例,三个共同音是:fa、la、$^\sharp$re,另一个不同音分别是:la、si、do。在三个共同音中加入不同的音构成三个不同的重属增六和弦:增六和弦、增三四和弦及增五六和弦,和弦标记及别名与大调相同。

【例 16-9】

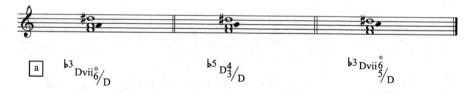

5. 重属增六和弦的预备与解决

预备和弦	中心和弦	解决和弦
下属功能组、D/D 组、T(t)、T$_6$(t$_6$)	重属增六和弦	K$^6_4$、D、D$_7$、D$^6_5$、T(t)、T$_6$(t$_6$)、下属功能组

6. 声部进行

（1）重属增六和弦多用下属功能组和弦做预备,有时用重属和弦或主和弦作预备。

和声连接时,需将预备和弦与重属增六和弦之间的同名半音置于同一声部,以免对斜,其他声部平稳进行。

【例 16-10】

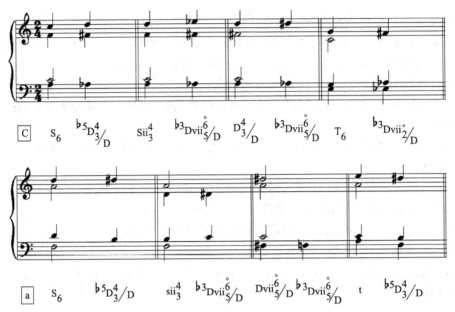

（2）重属增六和弦一般解决到属和弦或 K_4^6,代表其特性的 bⅥ级音（小调是Ⅵ级音）通常放在下方声部,与上方声部的 $^\sharp$Ⅳ级音成增六度音程（偶尔 $^\sharp$Ⅳ级音在下, bⅥ级音在上成减三度音程）,反向解决到八度。重属增六和弦解决到 D_7 时,同名半音（$^\sharp$Ⅳ级音—Ⅳ级音）置于同一声部。

重属增五六和弦($^{b3}$Dvii6_5/D)解决到 D 时,低音部与上方某声部形成平行五度,称为"莫扎特平行五度",是允许使用的。要避免这一平行五度,可以用 $^{b3}$Dvii6_5/D—$^{b5}$D$^4_3$/D—D。

【例 16-11】

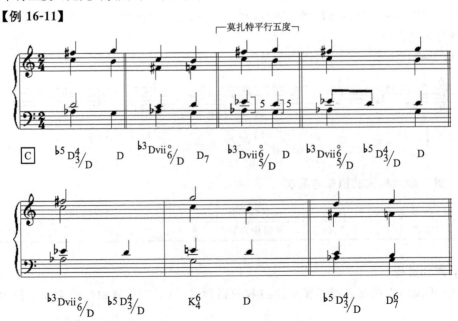

(3) 重属增六和弦解决到主和弦或下属组和弦。

【例 16-12】

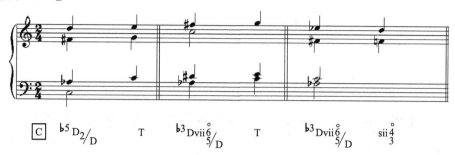

(4) 重属增六和弦置于两个相同形式的属和弦或主和弦之间作辅助性和弦，或进行到经过的主四六和弦。

【例 16-13】

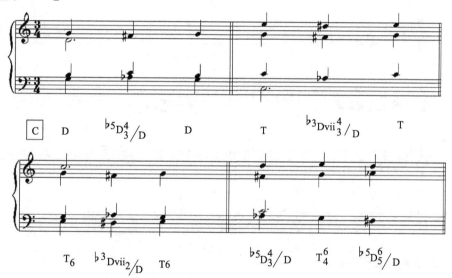

配和声举例如例 16-14 所示。

【例 16-14】

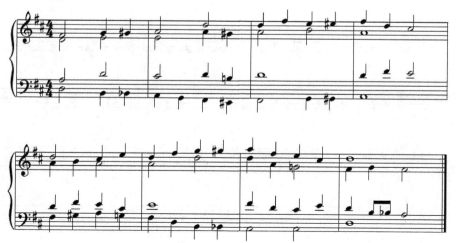

练 习 十 六

1. 为下列旋律配和声。

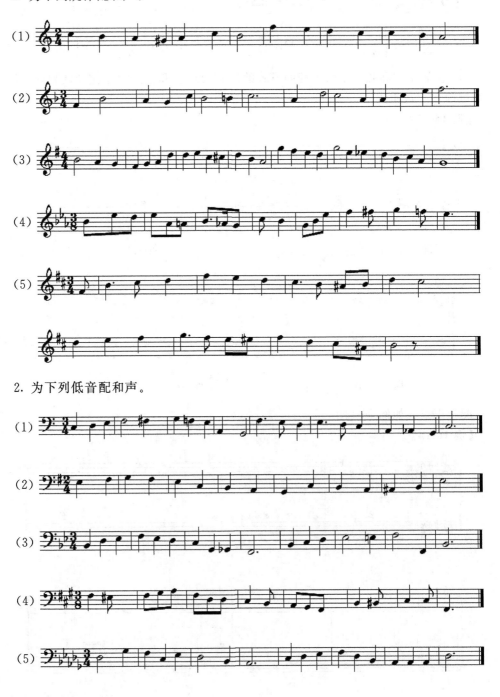

2. 为下列低音配和声。

3. 和声分析。

门德尔松《无词歌》Op.62 No.1

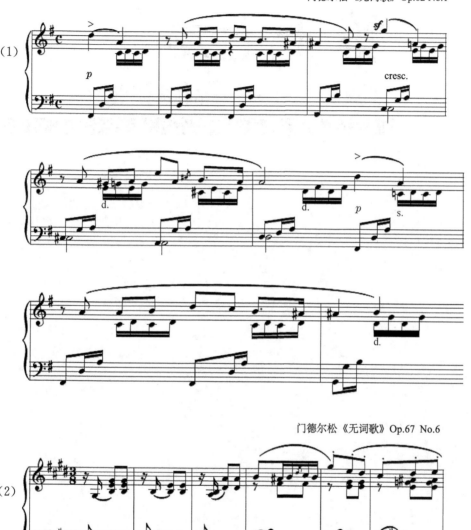

门德尔松《无词歌》Op.67 No.6

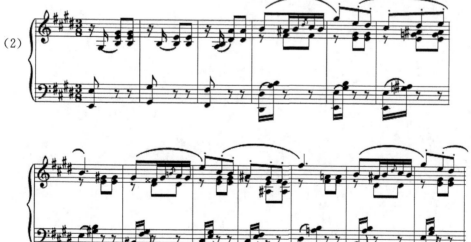

第十七章

离调（二）——副属和弦

第十七章 离调（二）——副属和弦

一、各级副属和弦

1. 副属和弦的构成与标记

其他各级副属和弦的构成方式与重属和弦的构成方式相似，即副主和弦五音上构成的大三和弦和大小七和弦，就是其副属三和弦与副属七和弦，副主和弦根音下方小二度音上构成的减三和弦和减（或减小）七和弦，就是其副导三和弦与副导七和弦。副属和弦的标记为：D/x。这里的 D 代表副属和弦，x 代表副主和弦。如 D_7/Sii，读作 Sii 的 D_7。$Dvii^{\circ}_7/Sii$，读作 Sii 的 $Dvii^{\circ}_7$。

2. 副属和弦的名称与结构

（1）副属三和弦(D/x)，结构为大三和弦。
（2）副属七和弦(D_7/x)，结构为大小七和弦。
（3）副属九和弦(D_9/x)，结构为大九或小九和弦。
（4）副导三和弦($Dvii^{\circ}/x$)，结构为减三和弦。
（5）副导七和弦($Dvii^{\circ}_7/x$)，结构为减七和弦或减小七和弦。

3. 各级副属和弦简述

（1）Ⅱ级的副属和弦：大调的 Sii 是小三和弦，可以作为副主和弦，建立其副属和弦。小调的 sii° 是减三和弦，不可作为副主和弦，也就没有副属和弦。大调 Sii 级的副属和弦如例 17-1 所示。

【例 17-1】

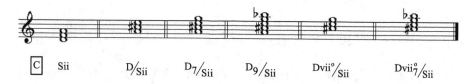

（2）Ⅲ级的副属和弦：大调的 DTiii 是小三和弦，自然小调的 dtIII 是大三和弦，可以作为副主和弦，建立其副属和弦。和声小调的 $DtIII^+$ 是增三和弦，不可作为副主和弦，没有副属和弦。Ⅲ级的副属和弦如例 17-2 所示。

【例 17-2】

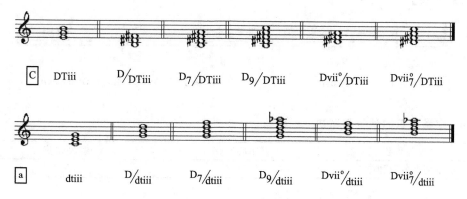

(3) Ⅳ级的副属和弦：大调的 S 是大三和弦，小调的 s 是小三和弦，均可作为副主和弦，建立其副属和弦。Ⅳ级的副属和弦如例 17-3 所示。

【例 17-3】

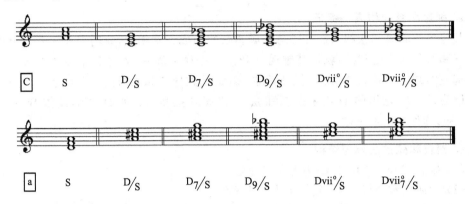

大调的 D/S 与主和弦相同，一般不用，而用其他形式的副属和弦。

(4) Ⅵ级的副属和弦：大调的 TSvi 是小三和弦，小调的 tsVI 是大三和弦，均可作为副主和弦，建立其副属和弦。Ⅵ级的副属和弦如例 17-4 所示。

【例 17-4】

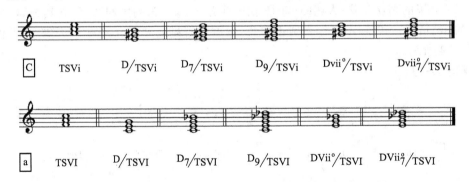

(5) Ⅶ级的副属和弦：大调与和声小调的 Dvii° 是减三和弦，不可作为副主和弦，没有副属和弦。自然小调的 dVII 是大三和弦，可以作为副主和弦，建立其副属和弦。自然小调 dVII 级的副属和弦如例 17-5 所示。

【例 17-5】

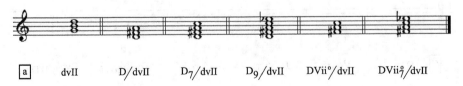

4. 副属和弦的预备与解决

预备和弦	中心和弦	解决和弦
本调内各级和弦	D/X	X

5. 声部进行

（1）D/x 可用本调内各级和弦作预备，当预备和弦进行到 D/x 时，如二者之间有同名半音，需将其置于同一声部，以免对斜，另一声部的同名半音反向进行，其余声部平稳进行。

（2）副属和弦解决到副主和弦时，各声部按照"属功能组和弦—主和弦"的方式解决，即"D—T"的解决模式。

【例 17-6】

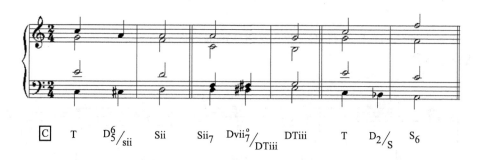

6. 阻碍进行与阻碍终止

主调的属和弦进行到下属组的副属和弦，有阻碍进行的效果。在大调的 K_4^6 或 D_7 之后，接 $Dvii_7^o/TSvi—TSvi$，形成阻碍终止的特殊形态。

【例 17-7】

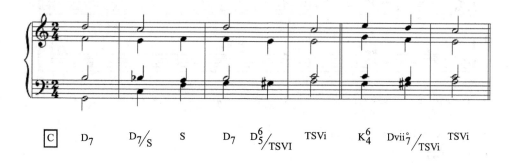

二、副属和弦的连锁进行

1. 连锁进行的形态

音乐作品中，按照一定的逻辑关系，从一个副属和弦进行到另一个副属和弦，环环相扣，构成副属和弦的连锁进行，亦称离调连锁。连锁进行中的各副属和弦的根音常作四度上行转移。

2. 连锁进行的形式

（1）属七和弦的连锁进行：通常使用完整形式与不完整形式的 D_7/x 交替。

【例 17-8】

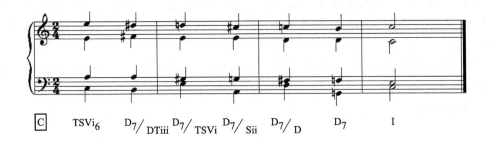

(2) 减七和弦的连锁进行：$Dvii^{\circ}_7/x$ 的四个声部均作半音下行。

【例 17-9】

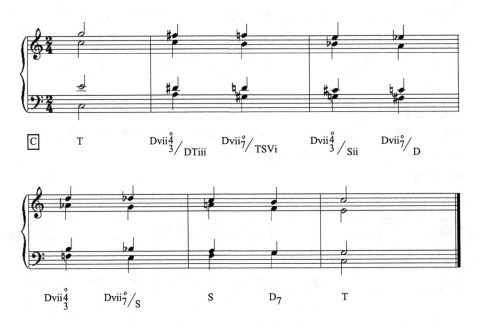

(3) 减小七和弦的连锁进行。

【例 17-10】

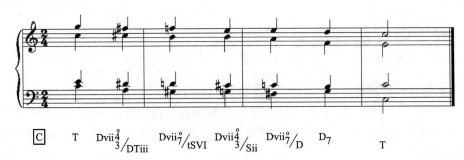

2. 连锁进行的作用

副属和弦的连锁进行，能增强音乐的紧张性和动力感，片段较长的连锁进行可加强

旋律的半音化倾向,达到模糊调式、调性的作用。

配和声举例如例 17-11 所示。

【例 17-11】

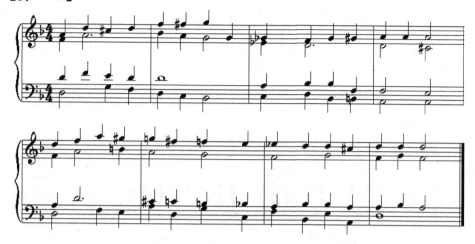

练 习 十 七

1. 为下列旋律配和声。

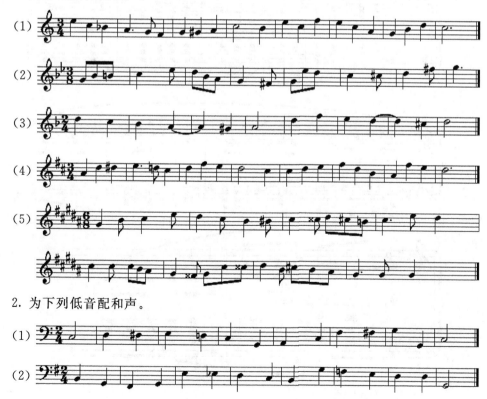

2. 为下列低音配和声。

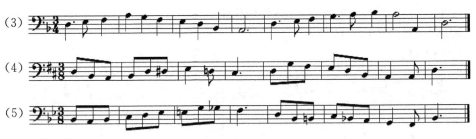

3. 和声分析。

肖邦《前奏曲》Op.28 No.17

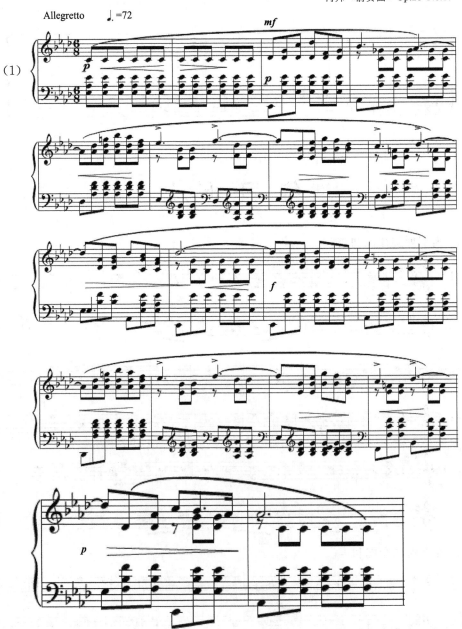

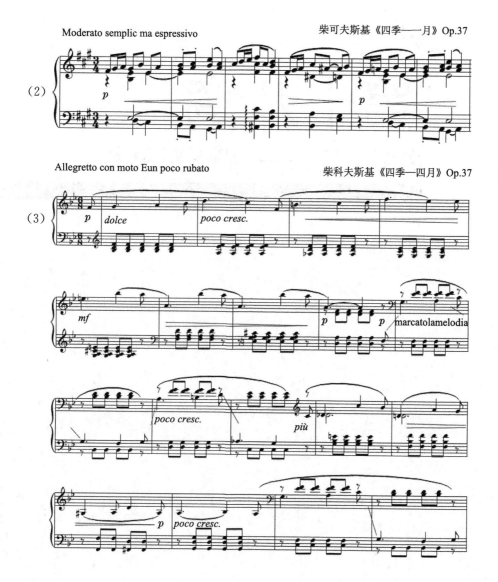

第十八章

离调（三）——副下属和弦

第十八章 离调（三）——副下属和弦

一、副下属和弦概述

1. 副下属和弦的形式与标记

副调的下属组和弦，统称为副下属和弦，常用 S、Sii、Sii$_7$ 三种形式。标记：S/X。这里的 S 代表副下属和弦，X 代表副主和弦。如 Sii$_7$/D，读作 D 的 Sii$_7$。s/TSvi，读作 TSvi 的 s。

2. 副下属和弦的应用

与副属和弦相比，副下属和弦的应用要少得多。音乐创作中通常使用含有变化音的副下属和弦，以区别于本调的自然音和弦。

二、各级副下属和弦

1. 副下属和弦的构成

（1）Ⅱ级的副下属和弦：大调的 Sii 是小三和弦，可以作为副主和弦，建立其副下属和弦。小调的 sii° 是减三和弦，不可作为副主和弦，没有副下属和弦。大调 Sii 级的副下属和弦如例 18-1 所示。

【例 18-1】

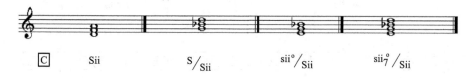

（2）Ⅲ级的副下属和弦：大调的 DTiii 是小三和弦，自然小调的 dtIII 是大三和弦，可以作为副主和弦，建立其副下属和弦。和声小调的 DtIII$^+$ 是增三和弦，不可作为副主和弦，没有副下属和弦。自然小调 dtIII 的副下属和弦，用和声大调形式。Ⅲ级的副下属和弦如例 18-2 所示。

【例 18-2】

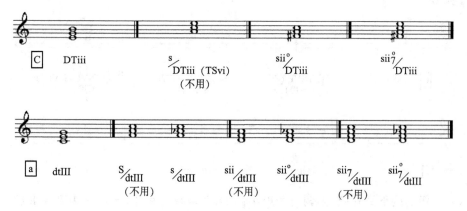

（3）Ⅳ级的副下属和弦（亦称"重下属和弦"）：大调的 S 是大三和弦，小调的 s 是小三

和弦，均可作为副主和弦，建立其副下属和弦。Ⅳ级的副下属和弦如例 18-3 所示。

【例 18-3】

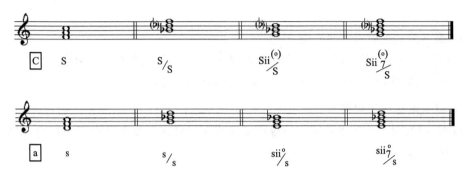

（4）Ⅴ级的副下属和弦：大调与和声小调的 D 是大三和弦，均可作为副主和弦，建立其副下属和弦。大调的副下属和弦用和声大调，小调的 Sii/D 与 Sii$_7$/D 各有两种形式。Ⅴ级的副下属和弦如例 18-4 所示。

【例 18-4】

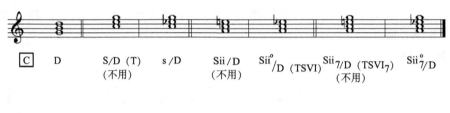

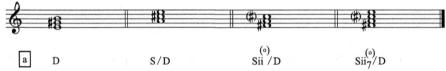

（5）Ⅵ级的副下属和弦：大调的 TSvi 是小三和弦，小调的 tsVI 是大三和弦，均可作为副主和弦，建立其副下属和弦。但是，大调 TSvi 的副下属和弦均为本调内自然音和弦，因此基本不用。Ⅵ级的副下属和弦如例 18-5 所示。

【例 18-5】

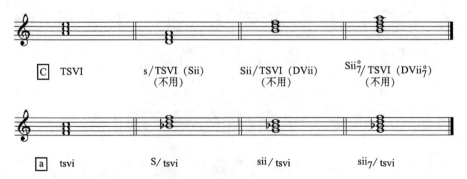

（6）Ⅶ级的副下属和弦：大调与和声小调 Dvii° 是减三和弦，不可作为副主和弦，也就没有副下属和弦。自然小调的 dVII 是大三和弦，可以作为副主和弦，建立其副下属和

弦。Ⅶ级的副下属和弦如例 18-6 所示。

【例 18-6】

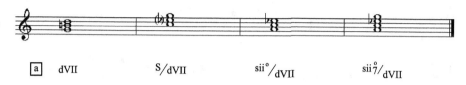

以上括号内的副下属和弦由于与自然音和弦相同，一般不独立使用，如果该和弦进行到相应的副属和弦，具有明确的功能意义时，则需要作副下属和弦标记，在和声分析中尤其要注意。

2. 预备与解决

预备和弦	中心和弦	解决和弦
本调内各级和弦	S/X	X 或 D/ X—X

3. 和声语汇

（1）S/X—X，相当于变格进行（S—T）的语汇，各声部按照"下属功能组—主和弦"的方式解决。预备和弦与 S/X 之间有同名半音时，需将其置于同一声部，其余声部平稳进行。

【例 18-7】

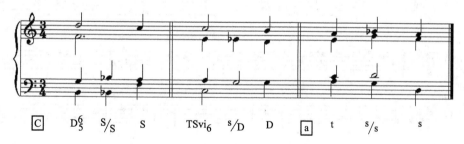

（2）S/X—D/X—X，相当于完全进行（S—D—T）的语汇。各声部按照"下属功能组—属功能组—主和弦"的方式解决，有时，副主和弦不出现，则构成半成进行。副下属和弦进行到副属和弦时，可用 SD/X 标记。

【例 18-8】

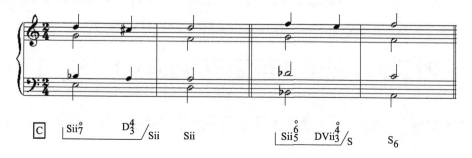

配和声举例如例 18-9 所示。

【例 18-9】

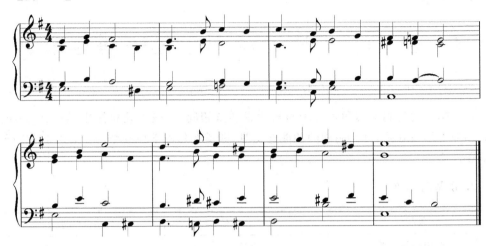

练 习 十 八

1. 为下列旋律配和声。

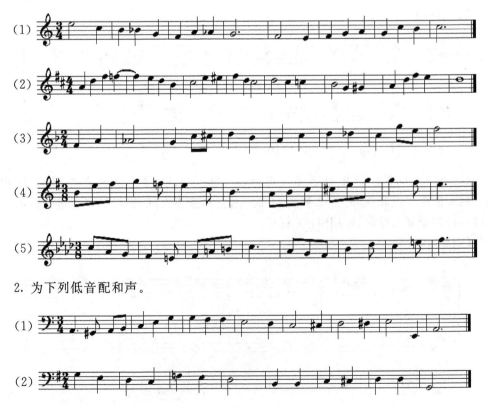

(3)

(4)

(5)

3. 和声分析。

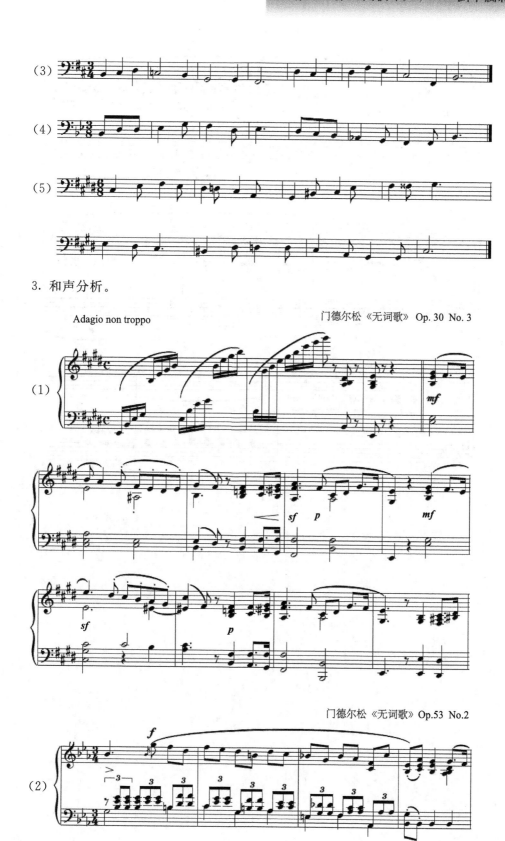

门德尔松《无词歌》Op. 30 No. 3

Adagio non troppo

(1)

门德尔松《无词歌》Op.53 No.2

(2)

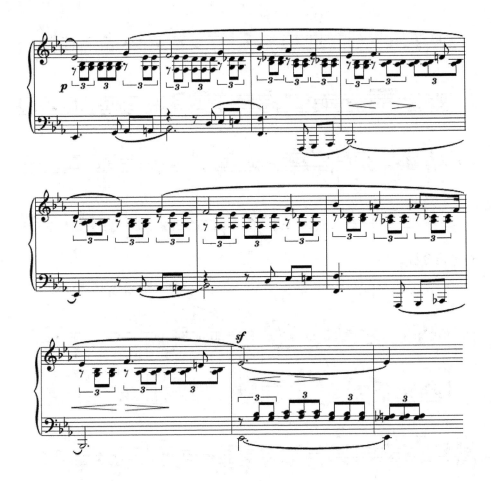

第十九章
近关系转调

一、转调概述

音乐作品可以在一个调性上陈述,也可以先后在两个或多个调性上陈述。
在两个以上调性上陈述的音乐作品,需要考虑调的转换方法,转调是其方法之一。

1. 转调的定义

音乐作品从一个调进行到另一个调,称为转调。

转调是发展音乐作品的重要手段,不同的调性在表达不同的音乐情感、塑造不同的音乐形象、传递不同的音乐思想等方面有着重要的意义。

2. 音乐作品中调性转换的三种类型

(1) 离调

音乐作品在陈述过程中,出现调性中心临时偏离主调,但副调没有被巩固,随即回到主调。音乐作品中使用副属和弦或副下属和弦进行到副主和弦的和声手法,就是离调。离调的方法在本教程的第十六至十八章作了详细阐述。

(2) 转调

音乐作品从一个调进行到另一个调时,有一个中介过渡(通常是前后两调之间的共同和弦)作为调性连接的桥梁,调性以平稳转换的方式悄悄地进入另一个调,运用相应的和声序进或终止式巩固新的调性。

(3) 换调

音乐作品的前一片段(乐句或乐段)结束在一个调上,新的片段在新的调性上呈现,前后两个片段的调性之间无中介过渡,称为换调,亦称调性对置。换调可以有效地加强乐思的对比,在烘托音乐形象上有焕然一新之感。

二、调性关系

音乐作品中,调与调之间的关系有远近之分,亲疏之别。两个调之间,调号的差越小,共同音、共同和弦越多,调的关系越近,反之越远。本章只讨论近关系转调。

1. 近关系调的定义

调号相同(即平行大小调)或相差一个调号的两个调,称为近关系调。

大调的近关系调有:属调、下属调、三个平行小调和小下属调。如 C 大调的近关系调有:G 大调、F 大调、e 小调、d 小调、a 小调、f 小调。

【例 19-1】

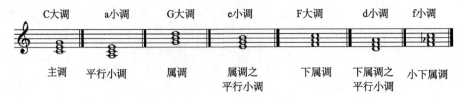

小调的近关系调有：属调、下属调、三个平行大调和大属调。如 a 小调的近关系调有：e 小调、d 小调、G 大调、F 大调、C 大调、E 大调。

【例 19-2】

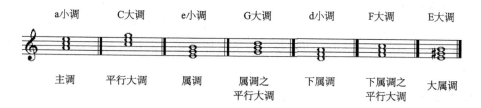

2. 近关系调的共同和弦

在自然调式状态下，平行大小调之间，有七个共同三和弦，相差一个调号的两个调之间有四个共同三和弦。共同和弦在转调过程中起着中介过渡的作用，亦称中介和弦。

C 大调的近关系调之间共同三和弦如例 19-3 所示。

【例 19-3】

C	T	Sii	DTiii	S	D	TSvi	Dvii°
a	dtIII	s	d	tsVI	dVII	t	sii°
G	s		TSvi		T	Sii	
e	tsVI		t		dtIII	s	
F	D	TSvi		T		DTIII	
d	dVII	t		dtIII		d	

大调的小下属调与小调的大属调之间共同三和弦如例 19-4 所示（以 C 大调与 a 小调为例）。

【例 19-4】

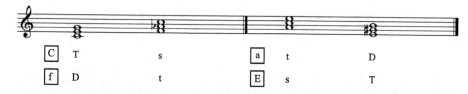

C	T	s	a	t	D
f	D	t	E	s	T

此外，相差一个调号的两个调之间在自然调式状态下，有三个共同七和弦，也可作为中介和弦用于转调，在此不再罗列。

3. 近关系调的转调和弦

转调过程中，中介和弦之后即出现转调和弦。转调和弦是前调没有的，属新调特有的和弦。例 19-3 中，相差一个调号的两个调之间在自然调式状态下，有三个不同三和弦，均可作为新调的转调和弦。

三、转调的步骤

1. 明确前调

使用基本和声语汇（如 T—S—D—T）明确前调。其中，S 与 D 可用同功能组中其他和弦替代，该语汇中也可运用副属和弦与副下属和弦到副主和弦的进行，形成各种形式的离调。

2. 选择中介和弦

中介和弦是从两调之间的共同和弦中选定的，通常按照和声进行的逻辑，选择一个容易摆脱前调，对新调具有一定倾向性的和弦作为中介和弦。

3. 选择转调和弦

转调和弦是能彰显新调特性的和弦，如含有特定变音记号的新调和弦、终止四六和弦、重属和弦等，均具有指向新调的意义。

4. 确立新调

转调和弦以"新"和弦的面貌出现，在转调中具有标志性意义。但是，要使新调得以确立和巩固，可使用下列两个基本方法。

（1）转调和弦之后，按照新调的和声功能逻辑（如 T—S—D—T）组织和声语言，确立新调。

（2）转调和弦之后，使用新调的终止式（通常是正格终止或完全终止）：K_4^6、D 或 D_7 到 T(t) 的和声语汇确立新调。

【例 19-5】

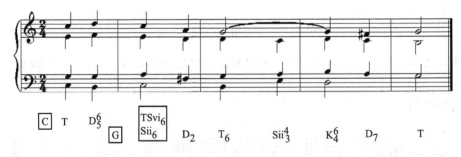

【例 19-6】

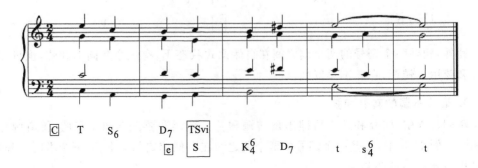

【例 19-7】

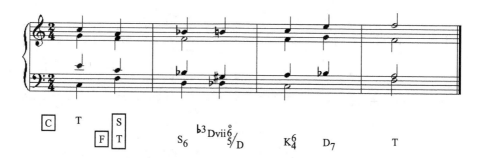

【例 19-8】

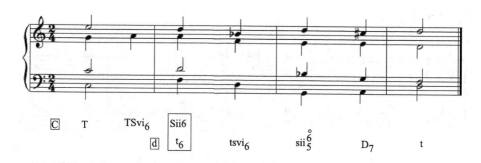

【例 19-9】

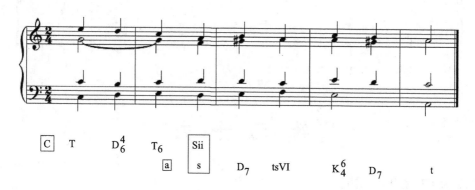

【例 19-10】

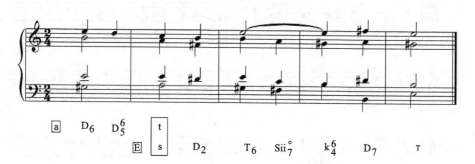

【例 19-11】

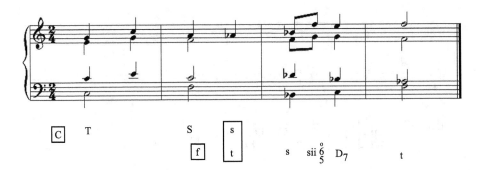

配和声举例如例 19-12 所示。

【例 19-12】

练 习 十 九

1. 为下列旋律配和声。

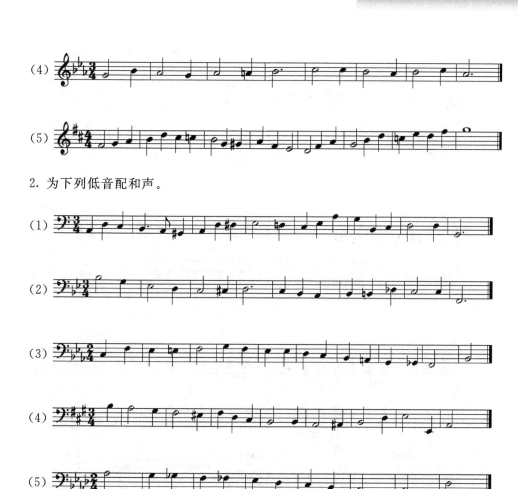

2．为下列低音配和声。

3．和声分析。

舒伯特《a小调钢琴奏鸣曲》Op.845 No.42

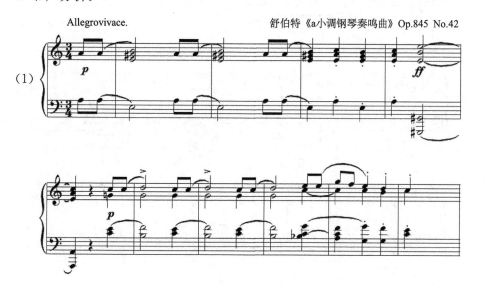

门德尔松《无词歌》Op.19 No.4

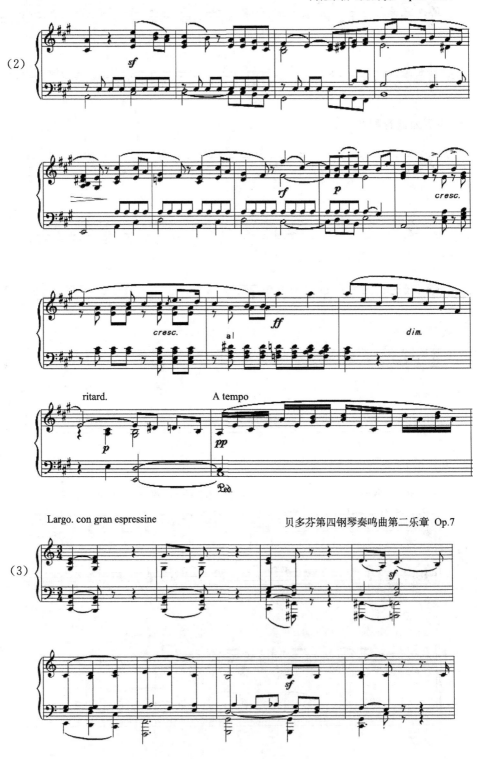

贝多芬第四钢琴奏鸣曲第二乐章 Op.7

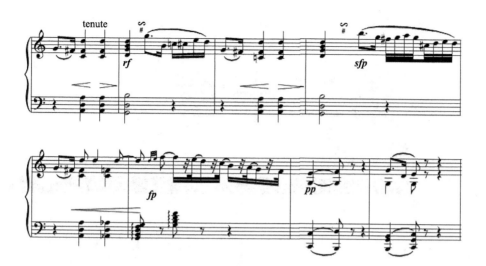

第二十章

模 进

一、模进概述

1. 模进的定义

在同一声部中,某一旋律片段在不同高度上的重复,称为旋律模进。为各组模进旋律配上相似的和声进行,使某一和声语汇的各声部在不同高度上重复,称为和声模进。

2. 模进的音组

在模进结构中,最先出现的音组称为模进动机,其后,在不同高度上重复的音组称为模进音组,即第一模进音组、第二模进音组……模进音组保持模进动机中的音程度数和节奏关系不变,称为严格模进。模进音组对模进动机中的音程度数和节奏形态作部分改变,称为变化模进。

3. 模进音组的结构

（1）和弦数量:模进动机通常由两个或两个以上的和弦构成。

（2）和弦的根音关系:音组内的和弦多为上四度或下五度的根音关系。

（3）和弦类型:音组内的和弦可以是三和弦,也可以是七和弦,或由三和弦加七和弦构成。可以是原位和弦,也可以是转位和弦。

（4）音组数量:一般为三组左右,偶尔达到四组。

（5）音组内的和声功能与声部关系:模进动机内部及模进动机与第一模进音组之间必须具备正确的和声功能关系,声部进行良好,其后各模进音组内部及模进音组之间的功能关系不必太严格,主要是保持与模进动机内的和声进行统一即可。模进音组结束时,需与后面非模进音组的和弦保持良好的功能关系。

4. 模进音组间的音程关系

模进音组可以向上或向下转移,转移的音程度数由二度至五度不等,很少超过五度关系转移的模进。

5. 模进的意义

不论是旋律模进还是和声模进,都是推动音乐发展的重要手段之一。尤其在音乐作品的中部,使用模进手法,不但可以保持音乐材料的一致,而且可以增强音乐进行的动力,成为发展音乐的有效手段。

6. 模进的类型

（1）调内模进,亦称自然音模进。

（2）离调模进,亦称半音模进。

（3）转调模进（在此不予论述）。

二、调内模进

1. 调内模进的定义

从模进动机开始,到各个模进音组,使用的和声材料均在自然音体系之内,称为调内

模进。

2. 由三和弦构成的模进
各音组的和声材料均为调内三和弦构成。

【例 20-1】

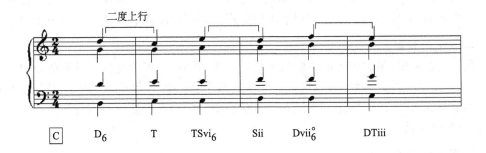

3. 由七和弦与三和弦构成的模进
各音组的和声材料包括调内三和弦与七和弦。

【例 20-2】

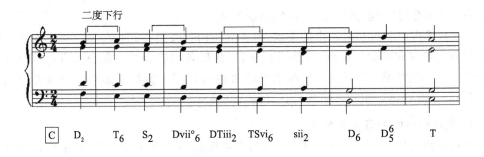

4. 由七和弦构成的模进
各音组的和声材料均为调内七和弦构成。

【例 20-3】

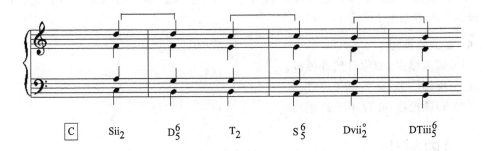

5. 平行六和弦
当旋律以音阶形式上行或下行时,可以用平行六和弦配和声,同样具有模进效果。此时,三个声部作平行进行,其中,两个外声部为平行六度关系,另一个声部以两个音或

三个音为一组进行转移,相邻的两个六和弦交替使用重复根音或五音的方式,以免声部发生不良进行。

【例 20-4】①

两个一组的重复音

三个一组的重复音

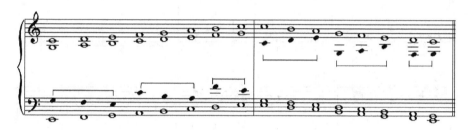

三、离调模进

1. 离调模进的定义

模进音组中含有副属和弦或副下属和弦到副主和弦的进行,声部出现半音化风格,形成离调,但并不超出本调的范畴,称为离调模进,或半音模进。

2. 和声语汇的特点

离调模进音组中多用正格进行的和声语汇(D_7—T;$Dvii^{o}_{7}$—T),少用变格进行与完全进行的和声语汇。

【例 20-5】

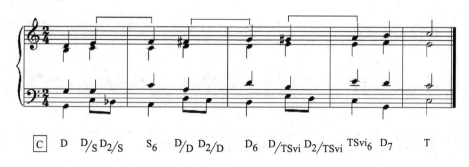

① 该谱例引自《斯波索宾等〈和声学教程〉》P160,例 26～377,人民音乐出版社,2008 年 3 月北京第 2 版。

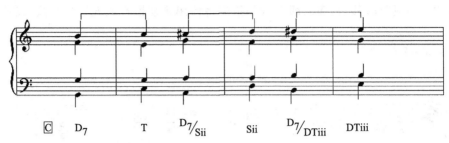

配和声举例如例 20-6 所示。

【例 20-6】

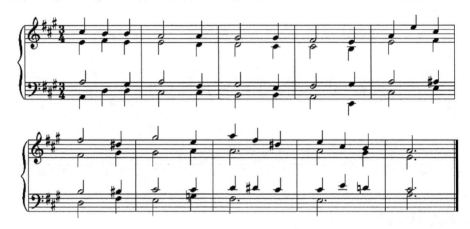

练 习 二 十

1. 为下列旋律配和声。

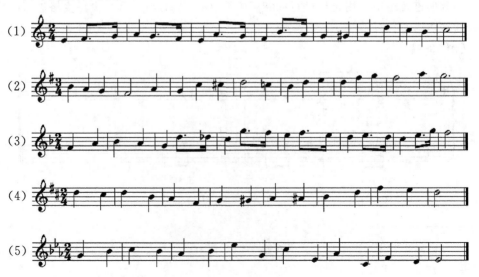

2. 为下列低音配和声。

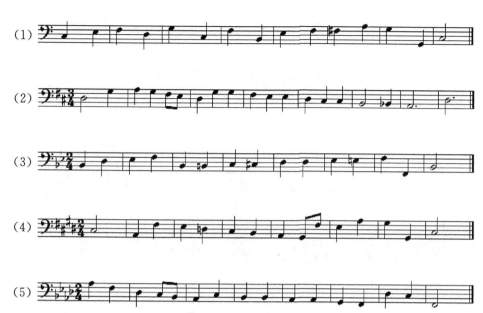

3. 和声分析

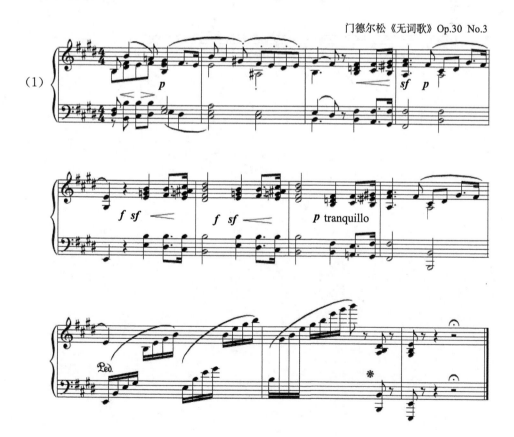

(2) 柴科夫斯基《四季—八月》Op.37

(3) 柴科夫斯基《四季—八月》Op.37

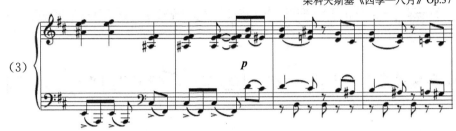

第二十一章

持续音

一、持续音概述

1. 持续音的定义

在多声部音乐中,某音一直保持在一个声部作长音进行,其他声部作各种和声序进,其中,至少一个或两个以上的和弦不包含这个音,该音被称为持续音。

2. 持续音的用法

持续音一般用在低声部,偶尔用在上方声部。

3. 持续音的作用

持续音与和声进行同步展开,有时成为和弦外音形式,但不是普通的和弦外音,持续音体现调性功能的持续,形成独立的层次,这样的"外音"与其他声部结合成复合功能,使音乐的整体和声音响更具有紧张度和表现力。当持续音处于上方声部时,起着加强和声色彩对比的作用。

二、持续音的种类

1. 主持续音

用主音作持续音,称为主持续音,标记:T. P——。主持续音一般用在作品的开始和结束,并以主和弦为起始,是主功能的扩展与复杂化,起明确和稳定主调的作用。

【例 21-1】

门德尔松《无词歌》Op. 53. NO.5

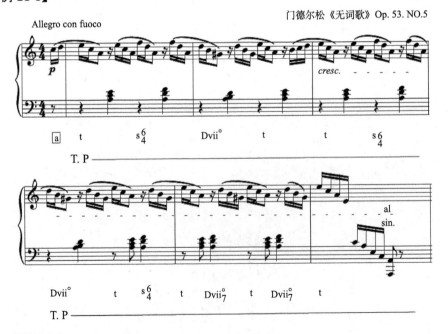

2. 属持续音

用属音作持续音的,称为属持续音,标记:D. P——。属持续音一般用在作品的引子部

位或再现部之前,从属和弦或终止四六和弦开始,结束在属和弦上,解决到主和弦或Ⅵ级和弦,是属功能的扩展与复杂化,以加强属功能的不稳定性,及向主功能进行的倾向性。

【例 21-2】

肖邦《夜曲》Op. 32 NO.1

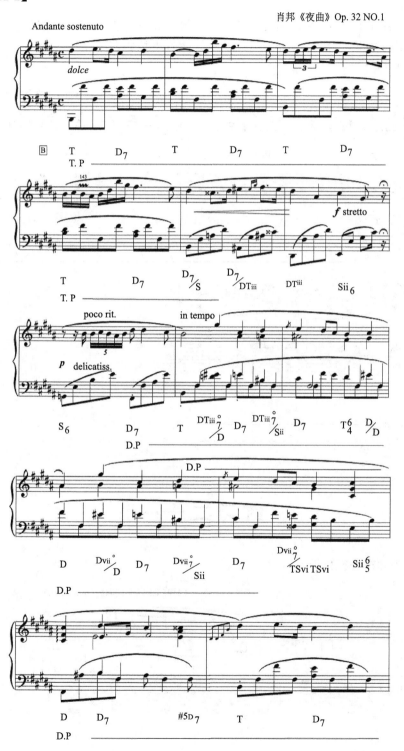

3. 主、属双持续音

用主音与属音同时作持续音的,称为主、属双持续音,根据主音与属音所处的位置,有两种标记。

(1) 主音在下,属音在上,标记:$^{D.}_{T.}$ P———。属音支持主音,强调主功能。

(2) 属音在下,主音在上,标记:$^{T.}_{D.}$ P———。主音支持属音,强调属功能。

【例 21-3】

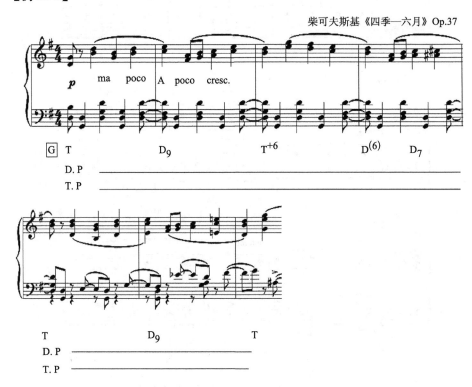

柴可夫斯基《四季—六月》Op.37

练习二十一

对下列和声进行分析。

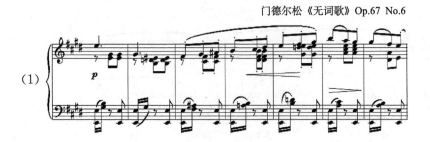

门德尔松《无词歌》Op.67 No.6

(1)

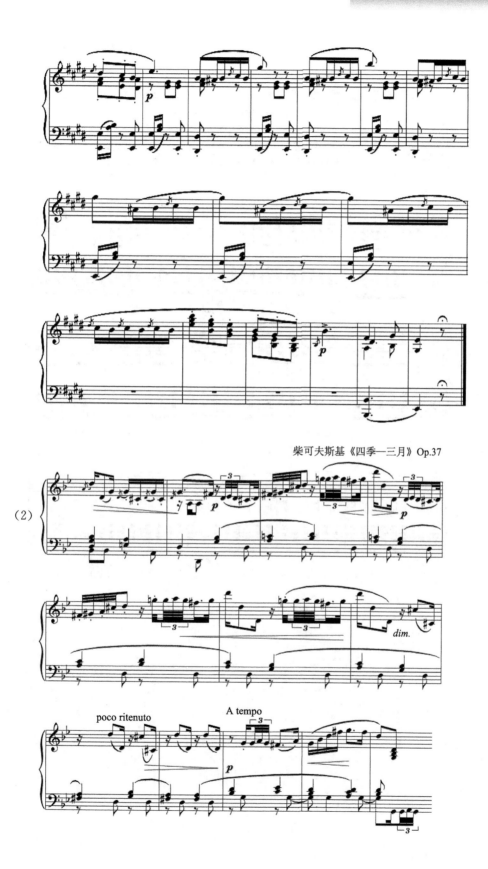

柴可夫斯基《四季—三月》Op.37

肖邦《前奏曲》Op.28 No.17

(3)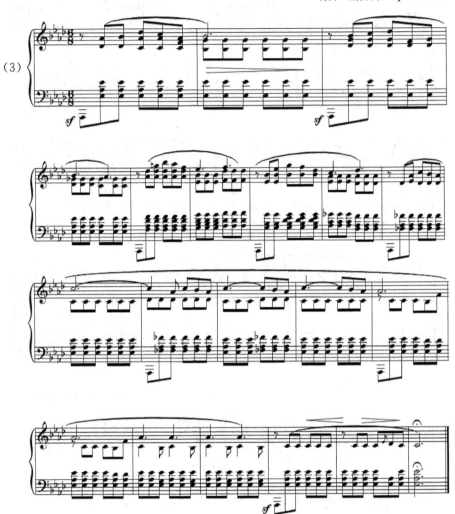

附 录
和声分析综合谱例

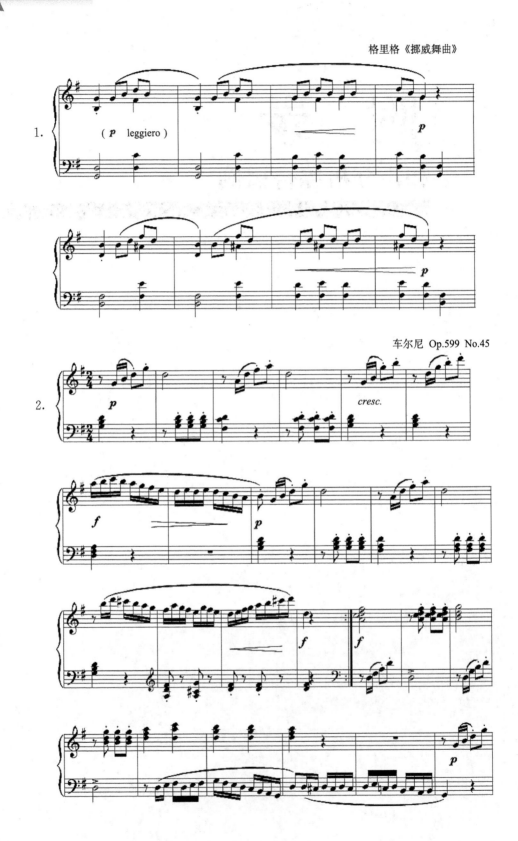

车尔尼 Op.599 No.80

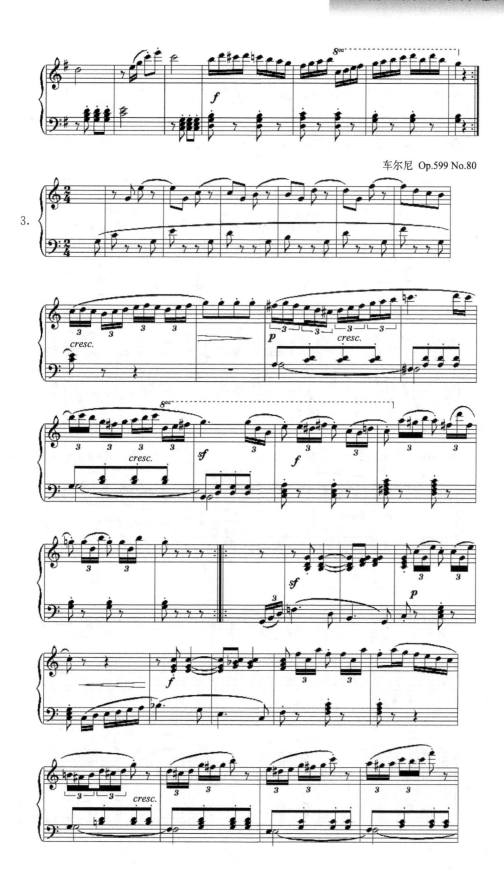

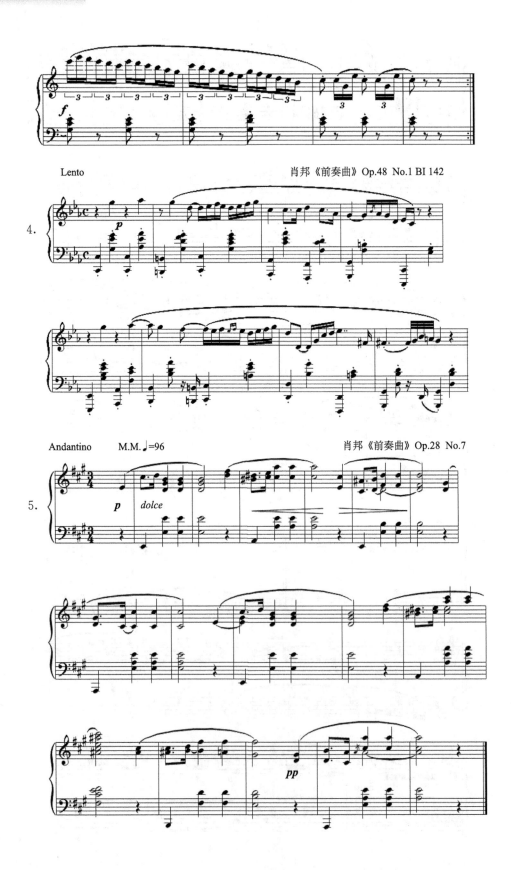

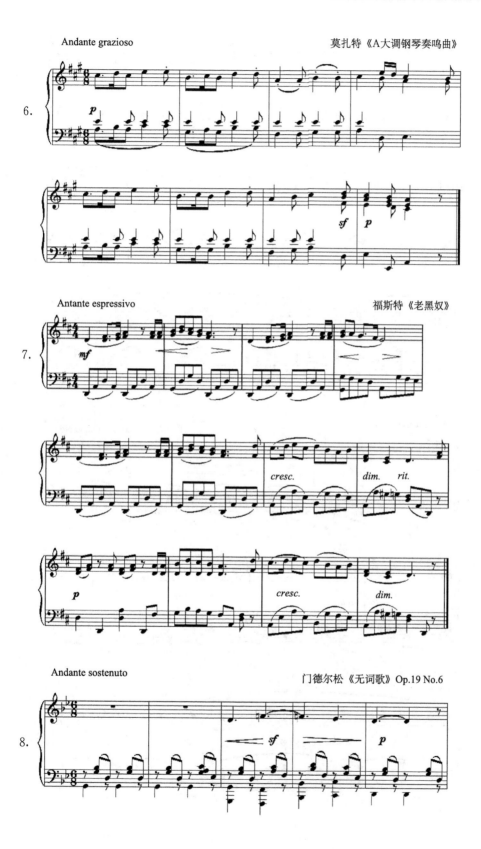

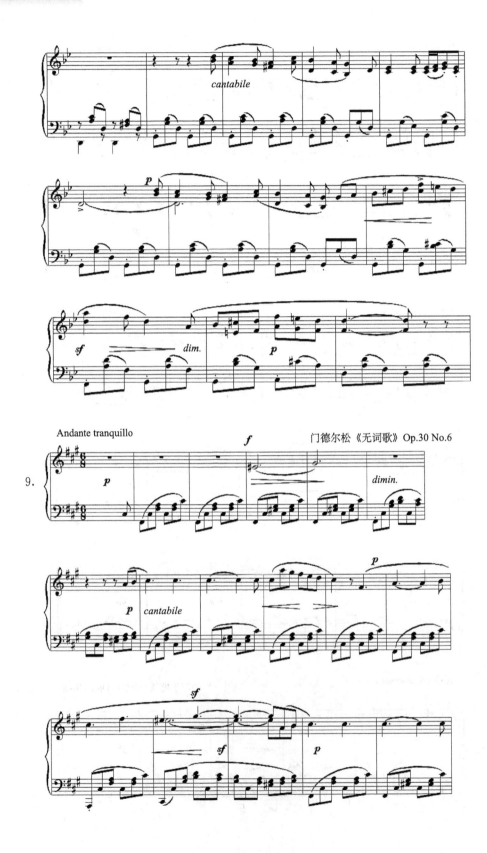

门德尔松《无词歌》Op.30 No.6

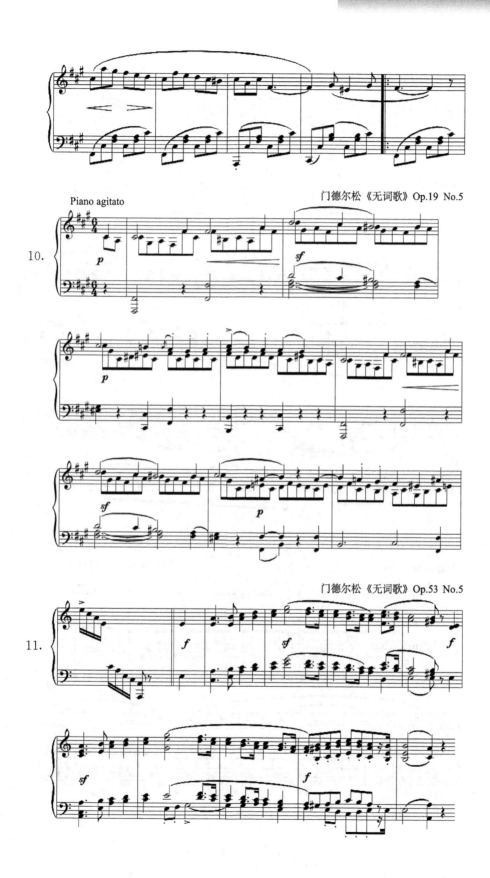

门德尔松《无词歌》Op.19 No.5

10.

门德尔松《无词歌》Op.53 No.5

11.

Allegro vivace

柴可夫斯基《四季—八月》Op.37

14.

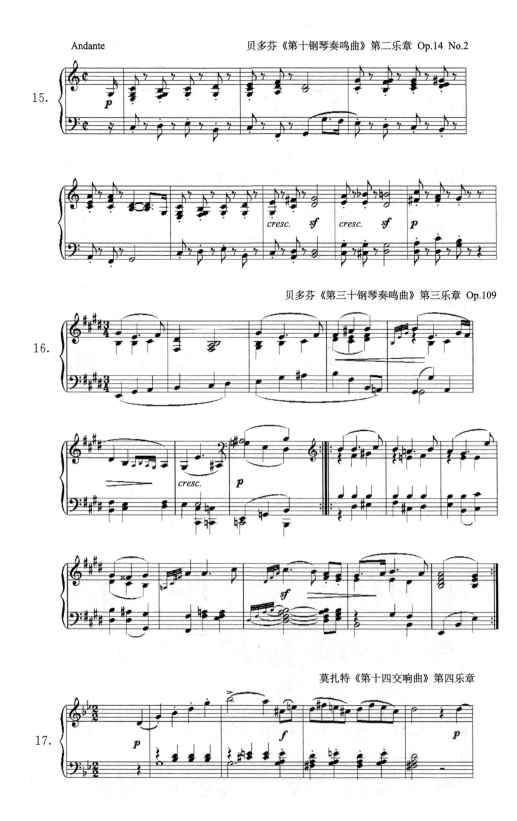

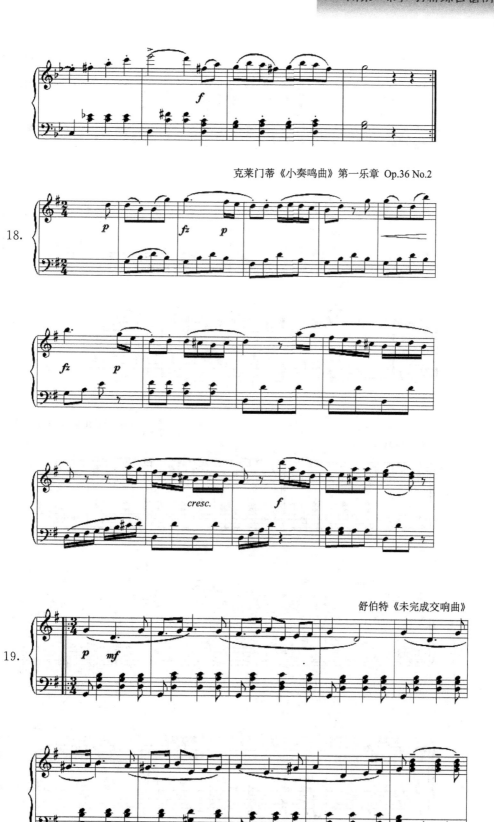

克莱门蒂《小奏鸣曲》第一乐章 Op.36 No.2

18.

舒伯特《未完成交响曲》

19.

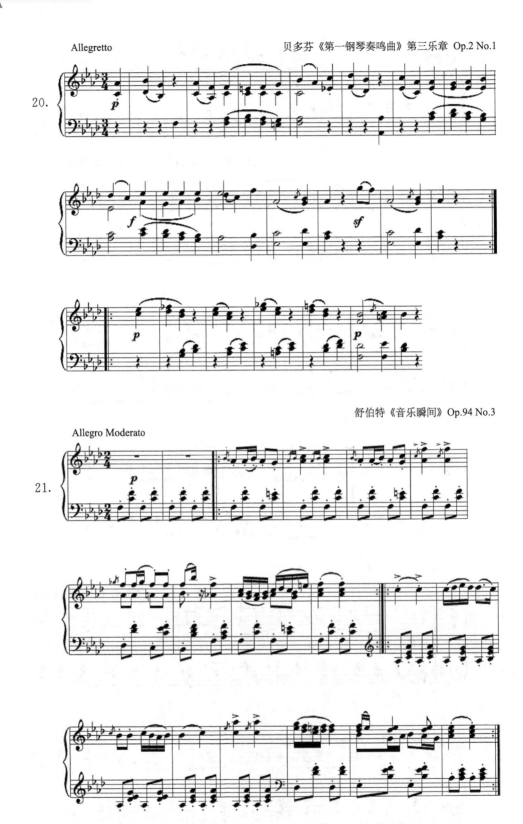

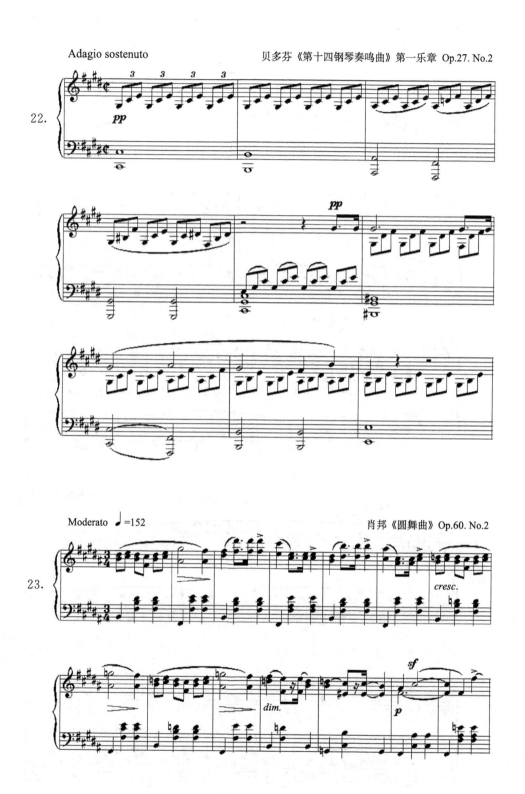

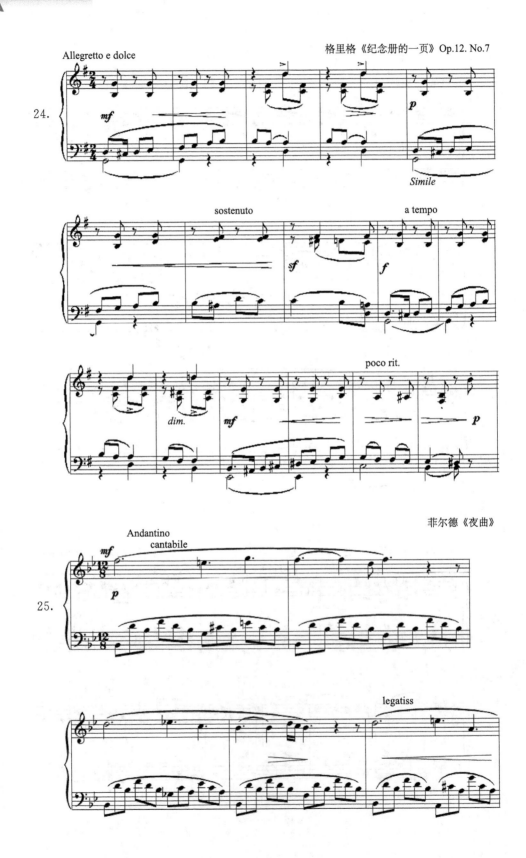

附录 和声分析综合谱例

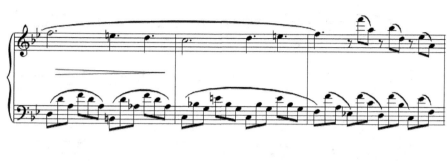

贝多芬《第十二钢琴奏鸣曲》第二乐章 Op.26

贝多芬《第十八钢琴奏鸣曲》第一乐章 Op.31. No.2

贝多芬《第八钢琴奏鸣曲》第三乐章 Op.13

舒伯特《野玫瑰》

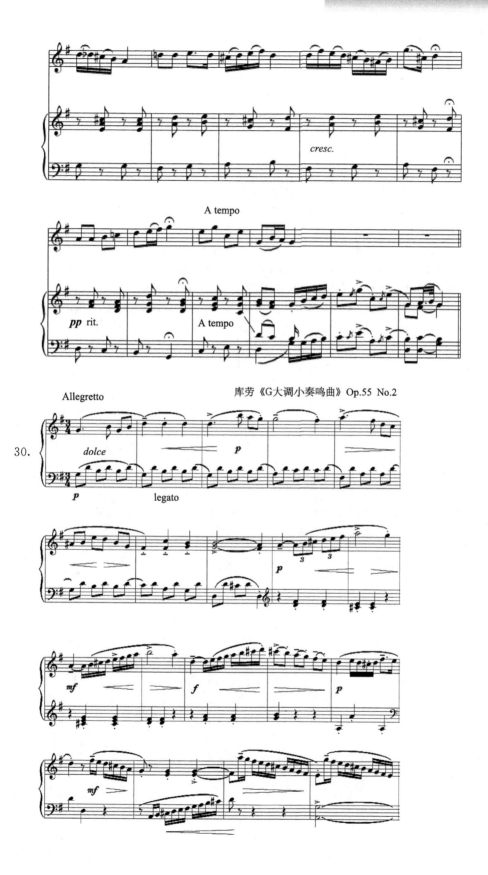

库劳《G大调小奏鸣曲》Op.55 No.2

参 考 文 献

[1] 桑桐. 和声学教程[M]. 上海:上海音乐出版社,2001.
[2] 樊祖荫. 传统大小调式和声写作教程[M]. 北京:中国人民大学出版社,1999.
[3] 刘锦宣. 基础和声[M]. 北京:中央民族大学出版社,2007.
[4] 乔惟进. 和声基础教程[M]. 北京:中央音乐学院出版社,2005.
[5] 吴式锴. 和声分析351例[M]. 北京:世界图书出版社,2000.
[6] 邹承瑞. 和声分析教程[M]. 重庆:西南师范大学出版社,2010.
[7] [俄]伊·斯波索宾. 和声学教程(上下册)[M]. 陈敏译. 北京:人民音乐出版社,2008.